繪畫達人系列　川岸富士男

工筆植物畫技法

❖ 前言

我常在晴朗的午後，外出漫遊散步。平

日行經的街道，獨獨今天看來似乎憑添幾許

喧鬧。原來是矮籬笆上的珍珠繡線菊一起綻

放出小白花，路旁那帶點青綠色的星形韭菜

花也開始爭奇鬥豔。雖然這幾天還有點涼

意，不過只要一見到這些依序宣告季節來臨

的花花草草，就能深切感受到春天的氣息。

一般人都覺得城市已和大自然絕緣，然

而如今有許多住宅都會細心呵護、培育著庭

園中的花草樹木，我們也常在柏油路面的縫

隙中窺見野草鑽出身子來。就像古人以花草

辨識季節的更迭一般，令人欣喜的是我們也

能從身旁的花草得知四季的變化。

每當此時，我總會攤開手上的素描簿素

描。雖然，漢詩有云「年年歲歲花相似」，不

過當我面對每年所畫的花草時，都會懷著

「首次碰頭」的心情作畫。這些花花草草看起

來似乎都一樣，不過仔細觀察後會發現，其

實每一株都有著微妙的差異，就像人一樣，

有些和你「投緣」，有些則不然。

最近出現「工筆植物畫藝術」（botanical

art）一詞，越來越多人開始畫植物畫。在

「手繪信」風潮的引領下，也有很多人畫花

草。箇中源由各不相同，或許是因為題材俯

拾皆是、能貼近大自然、顏色或形狀都很

美，抑或是因為只要將自己摘下或從花店裡

買來的花裝飾於桌上，不論黑夜下雨隨時都

能作畫等。

我也曾收過親朋好友寄來的手繪信，那

些滿懷誠意所描繪的圖案，張張皆美。因為

姑且不論技法如何，畫者為了你特意挑選出

最鍾愛的花草作畫，那份心意就已足夠讓人

感動。

如果，不論畫哪一種花草看起來都一樣

的話，我想那是因為和題材的距離太遠所

致。若能以人物畫取代植物畫，換個角度思

考便能瞭解；在繪畫教室中畫模特兒和畫自

己家人時的心態，以及畫出來的成果都會不

同。只要對題材懷著強烈的感情，便能自然

而然地表現於畫中。

我只畫自己喜歡的花草。作畫時只著眼

於「美麗」、「稀奇」等，便無法畫出好作

品。即便是我喜歡的花草，我也會從花蕾鼓

起、開花，最後到花瓣凋零一路持續觀察

起，開花，最後到花瓣凋零一路持續觀察

當我看出最能表現該花草特質的姿態時，才

會開始素描，正式作畫。因為我認為，瞭解

花草的一切是貼近其本質的第一步。

有很多人畫植物畫時，總覺得不是很順利。我想，這必定是因為繪圖者還沒有決定自己的繪圖風格所致。該從哪裡下筆好呢？花瓣該著哪種顏色好呢？葉片表裡該怎麼畫才能有所區隔呢？想必很多人都有各式各樣的困擾吧。

本人植物畫的特徵包括將花、葉、枝等視為單一部位，分批逐一作畫；從輪廓線內側像著色畫般地上色；以重疊著色等筆法，表現花瓣交疊的模樣或葉片質感等，其中運用了幾項訣竅。只要能夠學會這些訣竅，不論是哪一種花草，都能畫出各部位的特色。

繪畫和烹飪一般，分成各種不同流派。就像烹飪者一不同，味道就會有所差異，畫作的風格也會隨畫者的不同而有所不同，這也正是繪畫有意思的地方。希望大家能從我的畫法得到啟發，進而摸索出自己能夠接受的創作方式。

另外還有一件要事，就是最好將自己的畫作裝飾於房中視線所及之處。很多人明明很喜歡畫畫，自己也有畫，屋裡所裝飾的畫卻是名家作品或複製名畫。這雖然無傷大雅，不過希望大家能在屋裡掛上一幅自己的畫作為裝飾。只要看著自己的畫，就會看出一些只有畫者才能發覺的東西。而這些發現

也能讓自己下一幅畫更上一層樓。我認為，自己的畫還只能算是「發展中」的作品。也正因為如此，我才會將自己的畫掛在視線所及的起居室或自己的房裡。只要望著那些畫，它們就會對我傳達出某些作畫時所看不清的盲點。那些訊息都會轉換成我內在的能量，成為我提筆作畫的動力。

當然，最重要的莫過於快樂作畫。我也是因為想畫才畫，並不是為了想增進本身的繪畫技巧，或想藉由畫作表現自己。如果有這些「邪念」的話，完成的畫也會變得虛偽做作吧。只要順著本身的感覺能力，自自然然地去畫就好了。如此一來，或許就能像筆跡一樣，讓觀者產生「畫如其人」的感覺。為了讓大家能畫出這種「像自己」的畫，本書將介紹幾項技法，希望大家能從中得到啟發，建構出屬於自己的風格。

3

工筆植物畫技法　目錄

【編輯室報告】

台灣的出版市場中，藝術領域的書籍長久以來仍屬小眾，尤其在藝術學習方面。綜觀市面上已有的繪畫學習類書籍，有些偏重理論、有些偏重技法，有些則因為出版已有一段時日，在概念和整體呈現上都有更新的必要。

對於初探繪畫領域的讀者而言，如何藉由書本和繪畫作近距離的接觸，繼而習得方法、建立信心，是一件至關緊要的事。因為在學習的過程中，由於種種主客觀的因素，並非人人都能去畫室學畫，也並非人人都有機緣遇到好的老師，所以如何在紙上開闢畫室，讓學習繪畫的樂趣能深入生活，就是我們長期思考的一件事。

art school 書系便是在這樣的情況下產生。這個書系最開始的規劃，是希望整個書系在初期以色彩的三原色：紅、黃、藍作為繪畫學習的基礎分類，分別針對不同需求的讀者，給予或輕鬆活潑、或深入淺出、或專業完整的繪畫學習教本。在歷時一年的耕耘之後，我們特意規劃出繪畫達人子列，旨在除了一般學院派技法的傳授式外，也提供讀者另一種學習管道，望能從繪畫大師累積多年的經驗中，得各種創作祕訣，甚而從中衍生出屬自己的創作風格。而未來，整個出版面仍將依藝術的多元發展，漸次填補成絢麗的色彩光譜，讓讀者不只接收單純的技法，並能從中享受繪畫的樂趣，培養對「美」的感受與鑑賞力。

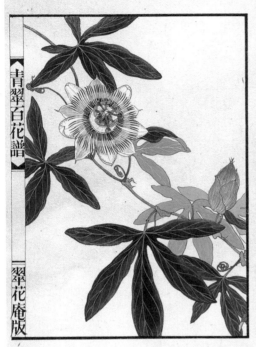

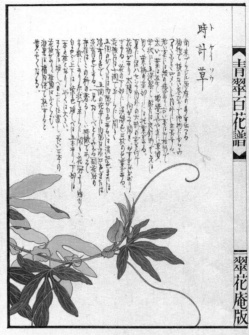

完成圖‧本畫採日式線裝書風格，加上文字說明，也可當作備忘錄

我會採取各式各樣的形式來畫植物畫。我在畫這幅畫時，嘗試以日式線裝書風格來作畫。畫完後，寫上說明文字，最後再加上邊框就完成了。我常常會寫些關於花草的說明文字，當然要寫日記體裁的文字也無妨。多畫些這種形式的作品留存下來，慢慢匯集成冊後，就是一本相當可觀的日記本或備忘錄了。

白花的描繪方法

以下將介紹我的植物畫畫法。首先，在素描紙上以鉛筆畫出底圖。在此階段，無需拘泥細節，大致描繪出輪廓即可。底圖完成後，覆上一張和紙，以細筆的墨線描摹。此時一邊觀察花草，一邊畫出細節處。墨線描繪完成後，再於各部分上色。我作畫時，總希望作品能夠呈現出植物的生命力。

【西番蓮】即俗稱的百香果。觀賞用，西番蓮科之常綠灌木。蔓性，葉互生呈掌狀。夏季盛開白色或淡紅色花朵，花瓣和副花冠狀似鐘錶面的刻度。

達人的祕訣
花葉都有最適於描繪的方向姿態

植物和人物模特兒或風景不同，是與日常生活最為貼近，也是最能夠靈活運用的題材。正因為植物如此貼近我們的生活，感覺上彷彿非常熟悉，實際上卻反而常因此被人忽略。所有植物依品種不同，都有其最美，並且最能展現本身特質的方向及姿態。作畫前，請先近距離地好好觀察一番吧！

2. 首先從花朵中心部位畫起

從重點開始畫起。因為西番蓮的花朵為重點，故先淡淡畫出花的位置，再從中心的雄蕊和雌蕊畫起。為了作畫而仔細觀察植物細部，會不斷有新發現，而這正是植物畫的樂趣所在。

1. 在素描紙上描繪底圖

以2B鉛筆在素描紙上描繪底圖。底圖階段，不需太過拘泥構圖，覆上和紙描摹時，再調整至最適當的構圖位置即可。為了能將整體花草全畫進去，要使用大一點的素描紙。

4. 以「半副」心神繪製鉛筆草圖

從中心往外延伸的細線為副花冠。副花冠的線條將近一百條，不過在底圖階段，還不需要講究到鉅細靡遺的地步。我在此階段，都只投注「半副」心神，因為以和紙描摹底圖時，會再一邊觀察一邊仔細作畫。

3. 光以線條便能表現出花瓣的立體感

西番蓮的花形獨特，由於花瓣（花被）和副花冠看似鐘錶盤，雄蕊和雌蕊看似指針，故也被稱為「時計草」。此步驟是在描繪花瓣，花瓣前端往內捲的樣子也要仔細處理。光以線條便能營造出花瓣的立體感。

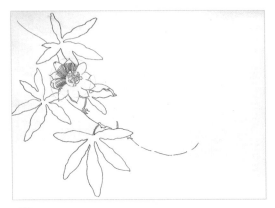

6. 莖部的兩條線，從左下那條畫起

西番蓮的莖是藤蔓，所以很細，在此以兩條輪廓線表現。首先從左下側的線畫起，之後沿著那條線，取出一定間隔後，畫出右上側的線。先畫下方線條、再畫上方線條的處理方式，比較容易取出間隔，展現流暢感。

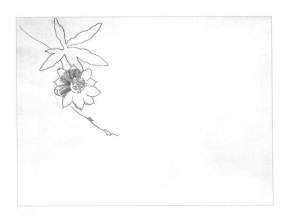

5. 描繪出掌狀葉片的輪廓線

西番蓮的葉子裂成五片，恰似人的手掌一般。植物的葉片各有特色，所以應該將那樣的形狀正確地畫下來。畫植物畫時，有時可能會因為太著重於花朵，導致葉片馬虎草率，如此一來花卉最重要的生命力反而會因此削弱。

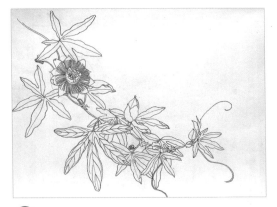

8. 畫出細部後，底圖完成

大致構圖完成之後，再一一畫上葉脈紋路或捲曲的藤蔓前端等細節部分。由於葉脈形式都一樣，所以只要畫其中一片即可。如果要過幾天才會以和紙正式作畫，為方便記憶，可事先用色鉛筆上色。

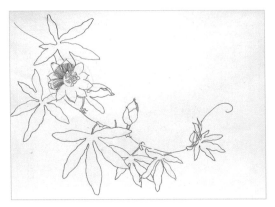

7. 有些葉片以背面表現就能作出空間感

畫層層交疊的葉片時，當然要從前方葉片開始畫。乍見十分複雜的葉片，只要一片片地仔細觀察，便能發覺每片葉子的獨特表情。由於畫面中央的花苞是第二主角，尖端細毛也要毫無遺漏地表現出來。

9. 於底圖上覆蓋和紙，決定構圖

終於開始正式作畫了。覆上和紙，一邊調整出最為適當的構圖。一旦決定位置後，以紙膠帶將和紙固定於底圖上。因為我想以日式線裝書風格完成本畫，所以將和紙分割成左右兩個畫面，當然畫成單一畫面也無妨。

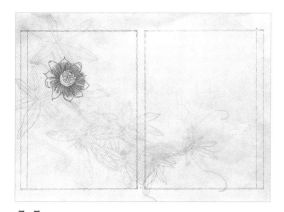

11. 一邊畫，一邊調整墨線粗細

我所使用的細筆是2號面相筆。雖然還有更細的筆，不過將筆尖順過後再使用，也能畫出0.1公釐以下的線條。當然，稍加使力就會變成粗線。上圖中花朵的線描，副花冠是以極細的線條繪成，周圍的花被則是以稍粗的線條繪成。

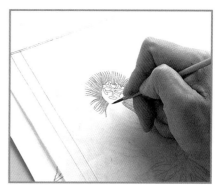

10. 細筆線描須全神貫注

和底圖一樣，從重點花朵開始畫。底圖中以單筆線條所畫出的副花冠，在此階段以單方閉合之雙線條仔細描繪出輪廓，線條由中心朝外延伸出去。

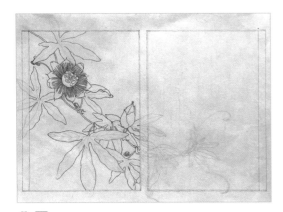

13. 可以在線描階段修飾底圖構圖

描摹底圖時，有時會想要調整莖的傾斜程度或葉片位置，因為調整過後畫面看來較為平衡，完成圖也會比較美。此時就不用拘泥於底圖，儘管放手修飾。植物畫原本就該以眼前的花草為素材，再畫出花草本質。

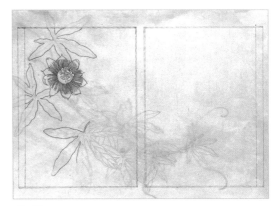

12. 注意線描中斷後的線條韻律

線描是項細膩的作業，中途常會在短暫停歇後再繼續畫下去；此時須注意中斷後線條韻律是否有所差異。特別是葉、莖部輪廓線中斷時，為避免連接處看起來不自然，要盡量使線條粗細與運筆方式吻合中斷前的情況。

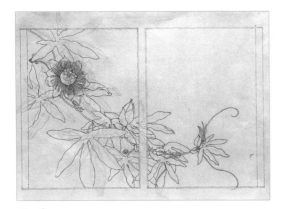

14. 將花草的一切盡數畫入一張畫中

在線描階段，當然必須描繪出花、葉以及藤蔓。另外針對藤蔓分枝處的小葉片（稱為托葉）、捲曲的藤蔓、花蕾尖端的纖毛等都馬虎不得。我希望以一張畫，完整地描繪出花草的一切。

我會開始畫植物畫，是因為花草對於想在家依著自己步調作畫的我而言，無疑是絕佳的好素材。植物畫不像人物畫，不需要拜託模特兒；也不像風景畫，不用外出到處尋找可入畫的風景。特別是風景畫受限於季節、天候、時間等各種因素。而植物，四季都有豐富的花草，不論雨天黑夜，只要想畫隨時都能畫。

至今包括素描在內，我已經畫過近一千種花草，不過沒畫過的還是佔多數，今後想畫的還很多。每當我挑戰第一次畫的花草時，總會有新的發現。就是因為那份喜悅，讓人持續畫植物畫也不會感到厭煩。

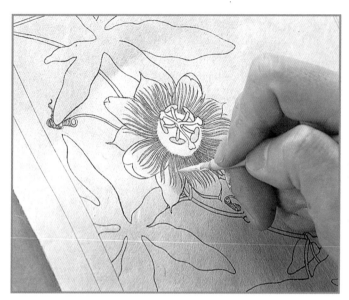

15. 著色時保留墨線

進入著色階段，便將和紙從素描紙上取下，墊在離型紙之上。如此一來，當顏料滲到和紙背面時，也比較容易擦拭清除（也可使用厚一點的描圖紙）。著色同樣從花開始；細緻的副花冠一樣要保留墨線，並一條條塗白。

達人的祕訣

以和紙作畫，白色的花躍然紙上

畫過植物畫的人應該都知道，要在白色的素描紙上畫白色的花很困難。因為花朵美麗的白色，會被紙張的白色吃掉。話雖如此，背景一上色，又會扼殺花朵那清麗脫俗的白。

遇到這種問題時，使用無漂白的和紙作畫，便能讓白花的白生動地躍然紙上。只要大家看看範例，應該就能了解那樣的效果。

我會採用和紙作畫，一方面固然是因為喜歡這樣的紙質，另一方面也是因為和紙對於墨色或顏料的吸附力很好，耐久性也很強。畫白花時，用手工製的紙張更理想。

16. 有顏色的花瓣同樣先塗白

西番蓮的花有五根雄蕊、三根雌蕊，五根雄蕊暫時先不處理，舉凡如雌蕊、無數的副花冠、外側花瓣都保留墨線並塗白。畫紙一旦塗白，之後再上色時更能顯色。

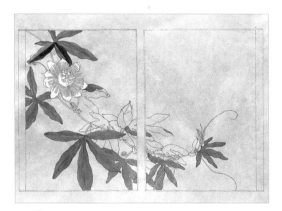

18. 一半乾了之後，再塗另一半

等到葉子先塗的一半乾了之後，另一半同樣塗上橄欖綠。即使顏色相同，分批上色的話，畫面感覺就會產生些許差異。葉片中央重覆著色的部分，會稍微濃一點。著色時間的不同，便能讓葉片顯出微妙的色調差別。

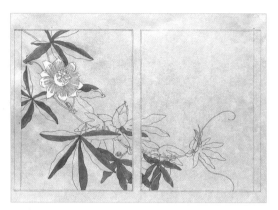

17. 畫葉片時，底層的綠先上一半

很多人會全神貫注地描繪花朵，畫葉子時卻偷懶馬虎。葉片數量眾多，要細心描繪可能會很累人，不過只要學會訣竅，其實並沒有這麼困難。我在上底色時，首先將葉片的一半塗成橄欖綠。葉子先畫一半，是為了讓稍嫌平板的葉片呈現出立體感。

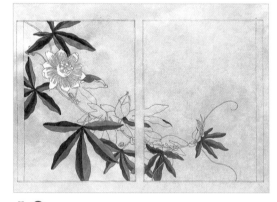

19. 葉片表層顏色同樣分批上色

等到底層的橄欖綠乾了之後，接著上表層的綠。葉片的綠色是以黃色系的永固深黃（Permanent Yellow Deep），以及藍色系的普魯士藍（Prussian Blue）混色而成。雖然單色也有相近色彩，不過單色的效果過於死板，故以混色來表現。表層的綠，也和底層的綠一樣，一半一半分批上色。

達人的祕訣

即使葉片很多，只要加以公式化便能輕鬆上手

不少人都覺得雖然喜歡畫植物畫，不過想要畫葉子就頭疼，因為他們都希望把葉子一片片正確描繪出來。其實那並不難。首先，正確地把握住一片葉子，將其描繪出來。而之後的步驟都只不過是這一片葉子的複製而已。

決定葉片形狀後，一邊在大小及方向上作變化，一邊一片片重覆畫下去。著色時，葉表用「橄欖綠」為底層色，之後再塗上一層「永固深黃＋普魯士藍」，葉背用「天藍＋白」，葉脈則用「混合綠（Compose Green）＋白」來表現。這樣的色彩搭配大多數情況下都很合適。

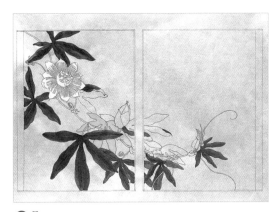

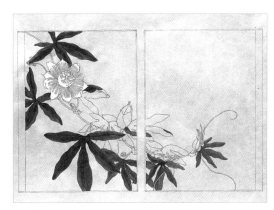

21. 索性讓葉背留白

葉背索性留白，立即能與葉表的深綠產生對比，葉表、葉背的層次立現。我常使用鈷綠（Cobalt Green）與白的混色，這幅畫也使用了這種顏色。或許是因為葉背與葉表的對比，常有人會問，「這是日本畫嗎？」

20. 葉片可以暈染效果營造立體感

在畫葉片的綠色時，適度畫出不同色彩濃淡，立體感隨即顯現。顏料乾前，可以運用「暈染技巧」（參見68頁），或是葉片中央的用色濃一點，周邊淡一點，也可以把一半葉片畫得濃一點，另一半畫得淡一點來表現，有各種不同的處理方式。

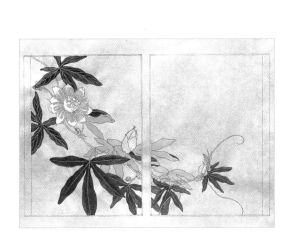

22. 畫葉脈時，從中央往外延伸出去

葉脈顏色與葉片屬於同色系，以混合綠單色描繪而成。首先在葉片中央畫出主葉脈，接下來從主葉脈朝葉片兩側，仔細地畫出一根根副葉脈。運筆要像行雲流水般地保持順暢，筆觸從粗到細。

有人在個展會場看了我的畫說，「這畫比真花更有味道呢」。這真是令人欣喜的讚美。以下想法純粹是個人觀點，不過我認為所謂的植物畫，表面上是畫眼前的花草，實際上畫的卻是存在於具象型態之外的抽象本質，不是嗎？如果能夠捕捉到那樣的本質，畫作看來或許就會比真花更有味道了吧。

換句話說，這眾多花草的本質，或許早已存乎我們的記憶之中。也許，當那些記憶隨著眼前所見的一張植物畫而甦醒時，人們就會覺得似乎看到了真正的花草一般。我希望今後也能持續創作出這樣感人的畫作來。

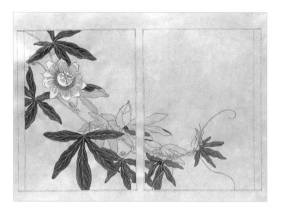

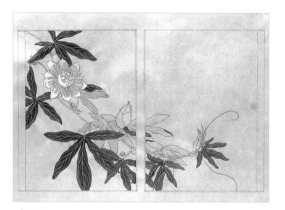

24. 葉背也要畫上葉脈

葉背也看得見葉脈。雖然用白色單色即可，不過顏料太稀薄的話，又蓋不住底層色彩，所以用色時注意別讓顏料摻太多水。三根雌蕊及副花冠的中心部位，則用紫色中的礦紫色（Mineral Violet）表現。

23. 將葉脈公式化處理

葉片只要一畫上葉脈，便具有存在感，這點讓我覺得非常不可思議。或許是因為，葉脈是將養分輸送到葉片的生命線吧。葉脈雖然依品種的不同而有差異，不過同一棵植物的葉脈形式都相同，只要掌握住固定步驟重複地畫即可。別忘了，也要把那些部分被掩蓋住的捲曲葉片畫出來。

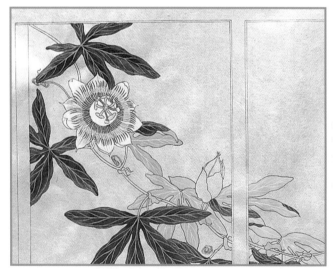

25. 處理花瓣、副花冠尖端部位

花瓣（花被）處的白底，部分塗上混合綠。與其說「塗」，感覺上倒像是重覆細筆線描。副花冠尖端以礦紫色＋白色來表現，中央則用永固檸檬黃（Permanent Yellow Lemon）＋白色處理。運筆由中央往外，越到末端越細。

26. 花蕾及藤蔓以線描方式著色

花蕾以較淺的混合綠上色，顏料乾了之後，再以較深的大地綠（Terre Green）反覆線描，注意花蕾前端線條要濃重。藤蔓則用朱紅色（深紅色澱〔Crimson Lake〕及象牙黑〔Ivory Black〕的混色），以線描般的方式著色。

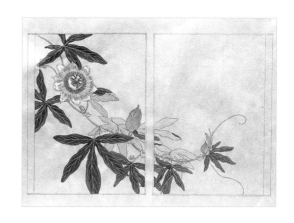

27. 最後調整藤蔓色調及整體感覺

等藤蔓的朱紅色乾了之後，再塗上一層橄欖綠。再上一層綠色，能使最初塗上的朱紅色顯得更沉穩，藤蔓部分至此也大功告成。最後，再分別調整花蕾、藤蔓、托葉等部位的感覺後，全畫完成。

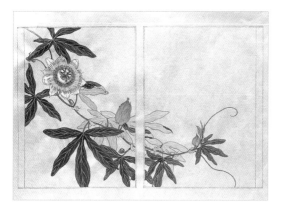

有很多人在植物畫上手後，就會想畫珍奇豔麗的花朵。但是，畫自己真正了解的花草還是比較好。因為，植物畫不僅是在描繪花草的姿態及形狀，更是透過此一步驟描繪生命力的過程。

本人畫過的花草之中，我很清楚其中大多數花草在什麼季節開花、會結出什麼樣的果實等。若是不熟悉的花草，我便會從發芽、開花，乃至於凋謝為止，一路觀察。等到隔年，再抓住那種花開得最美的時節，將其描繪下來。只要嘗試和花草「交陪」一季後，自然就能瞭解該在哪個時節，以哪種角度來畫比較好了。

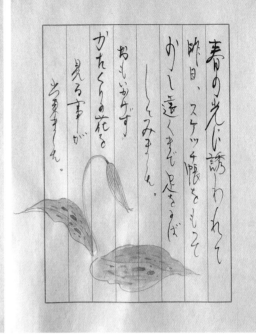

完成圖・手繪信的畫無須過於精細，一氣呵成描繪出來即可

心中情意不僅以文章，還能以繪畫傳達。然而，手繪信的畫若過於精細，受信人或許會因此感到誠惶誠恐，以手繪信回信的興致也會隨之大減。手繪信要在短時間內隨興所致地一氣呵成比較好。調整構圖時，需考慮書寫文字的空白處。

山慈姑的手繪信

最近的手繪信風潮，似乎讓繪畫同好又多了一項樂趣。不過，說是說「手繪信」，一般其實還是以畫明信片居多。那麼，我們就來畫畫真正的手繪信吧。我選擇了山慈姑作為題材。這種花的花期不長，若能在春天的山徑與之邂逅是非常幸運的。記得要當場素描，日後再描摹到信紙上即可。

【山慈姑】百合科，多年生草本植物，生長於山野。一對橢圓形葉片長於下部，上有紫斑。春天時，會開出向下低垂之淡紫色花朵。鱗莖部分可作為太白粉原料。

達人的祕訣
畫信紙比畫明信片有更多揮灑空間

畫手繪信時，若以「信紙」取代「明信片」，畫面也會隨之擴展開來，而且還能一次畫兩、三張。另外再製作搭配的信封，更顯雅趣（參見19頁）。手繪信迷不妨挑戰看看，試著畫出屬於自己的信紙囉。

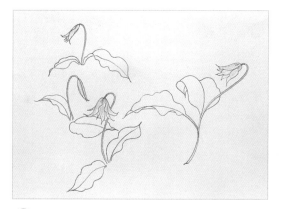

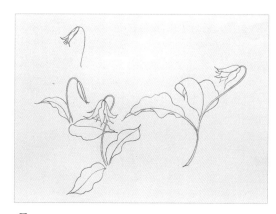

2. 以色鉛筆著色，方便記憶

鉛筆草圖完成後，暫且以色鉛筆上色，才能作為日後作畫上色階段的參考。人的記憶其實並沒有想像中那麼可靠，特別是要記憶花草微妙的顏色更是困難。縱使已將色彩轉換成文字記在腦海中，還是要將色彩直接畫下來比較保險。

1. 將素材描繪於素描簿上

外出或旅行時，最好隨身攜帶素描簿、鉛筆和色鉛筆。一發現絕佳素材，就立刻素描下來，日後便能根據素描畫出手繪信或手繪明信片。山慈姑的花群生長於丘陵地或山地的樹林內，看到時要多畫幾朵下來，便於日後應用。

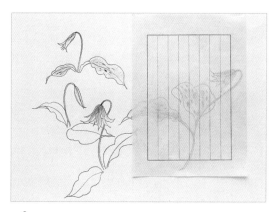

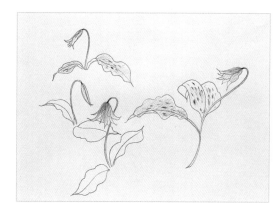

4. 將底圖描摹於信紙上

在將素描底圖描摹於信紙的階段，決定構圖時必須考慮之後還要書寫文字。上圖是從四株山慈姑的素描中，選擇右邊一株描摹至信紙上。使用和紙信紙的話，底圖便能清楚地透上來，很容易描摹。

3. 描繪出花色濃淡和葉片模樣

山慈姑花朵的淡紫色越靠近花托越深，越近花瓣尖端則會以微妙的色調逐漸轉淡。下方長出的一對淡綠色葉片，有著紫色的斑紋。莖部非綠色，而是接近紅色，與花朵的銜接處顏色較濃。這些特徵只要以色鉛筆大致畫出來即可。

7. 紫斑在綠色未乾時添上

不均勻的綠色營造出葉片的立體感。在葉片的綠色半乾時畫上紫色斑點，便能順利使其融入底層的綠。

6. 葉背不上色

花以永固玫瑰紅（Permanent Rose）及深紅色澱的混色處理。葉片先上橄欖綠，再以黃及藍色的混色加強。葉背則不上色。

5. 輪廓線以黑色顏料描繪

通常輪廓線都以墨線描繪，不過由於手繪信還會以墨書寫文字，所以用稍多的水量調和象牙黑後，淡淡地描繪。

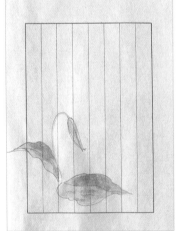

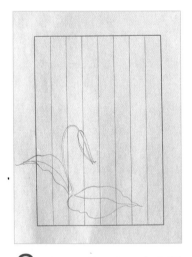

10. 以線條為花瓣上色

仔細觀察山慈姑的花瓣會發現，其上有好幾條縱向線。此處的線描是以稍濃的淡紫色，從花托往尖端畫去。

9. 手繪信的色調偏淡

手繪信的色調偏淡，為的是能夠彰顯出主角——墨字。繪圖色彩太過強烈的話，便會蓋住文字的風采。

8. 構圖以花朵方向為考量

將另一株山慈姑描摹在另一張信紙上。構圖重點是以花朵方向為考量，以留出適當空白。

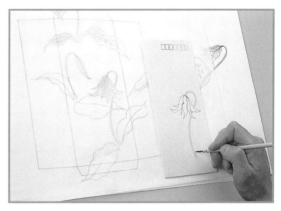

在信封畫上和信紙相同的花草更添雅趣。雖然參考的也是素描底圖，不過由於信封無法描摹，所以必須在描圖紙上先根據信封大小畫出框線，來決定構圖（上圖）。如果設計成野草等簡單線描的話，不論是信紙或信封都很容易作畫（左圖）。

文如其人，畫亦如其人

一般常說「文如其人」，同理我們也能說「畫如其人」。看到畫作，便能瞭解繪者的個性。圖畫筆觸線條像是用尺畫出來的人，個性大概是謹慎規矩、一絲不苟的；這樣的人即使不擅長描繪細節，只要決定了構圖，便能順著本身所具備的超凡毅力畫下去吧。看著手繪信，邊在腦中思索著這些事也很有趣。

附帶一提，我的手繪信並不是想要畫出什麼讓人眼睛一亮的獨特性，只是努力想畫出日常生活中再平常不過的一景而已。像範例中的枇杷並不整齊，感覺上就像是生長在自家庭園裡的植物一般；而紫珠的果實也顯得雜亂稀少，不過它所散發出的山村氣息讓我不禁提筆素描。我想如果能在手繪信的題材中，增添幾許類似的樸質驚喜與發現，就再好不過了。

雖然模仿他人畫作是增進實力的第一步，不過希望大家有一天能從這個階段畢業，摸索出屬於自己的風格。在嘗試各種風格的過程中，應該就能發現與自己最為契合的畫風。希望大家能夠消化本書中所介紹的技法，以發展出本身的獨特性格為目標。

❖ 枇杷的手繪信

收到手繪信後，也以手繪信回信。

這一來一往間，同時也推廣了手繪信的風氣。只要注意別把眼光放得太高，而是畫些貼近生活的題材，便能傳達出畫者的生活哲學及季節感。範例嘗試以常見的庭園樹木——枇杷為題材。

【枇杷】薔薇科常綠喬木。11月左右綻放白色花朵，翌年6月左右為卵型果實的成熟期。

完成圖・即便是小品，也要畫出對作品的執著

單畫果實，也能成就一幅出色的植物畫。其實只要表現出果實的量感與質感就算合格，不過我更進一步嘗試畫出其獨特的細節處。其中，特別著眼於枇杷枝條上的綠色。

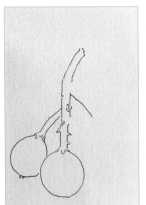

3. 留下書寫文句的空白

考慮之後要書寫的文字量，留下適當空白。要讓圖案與文字融為一體，才能稱之為「手繪信」。

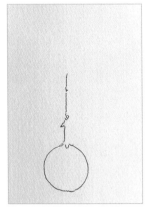

2. 強調枝條質感

想不到，枇杷枝條是如此凹凸不平，畫作也要強調出這點。枝條輪廓先畫左側線，再畫右側線。

1. 以鉛筆描繪輪廓

我常用墨線描繪輪廓，不過手繪明信片用的是鉛筆。這只是草稿，故以輕鬆的心情描繪即可。

4. 以兩種黃色上色

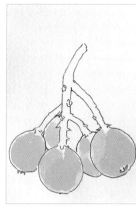

事實上，我是以明亮的永固檸檬黃以及較深的永固深黃畫出濃淡，營造立體感。

5. 果實某些部位刻意留白

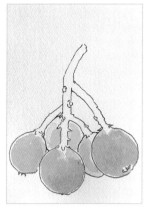

我嘗試不規則地在果實的輪廓線周圍留白。如此便能表現輪廓線周邊因向光而顯出的反光亮點。

6. 以不同濃淡的棕色表現枝條

枝條的焦棕色（Burnt Umber）以水量多寡調整濃淡。加了朱砂紅（Vermilion）以顯出紅色調。

7. 在枝條的棕色中添上綠色

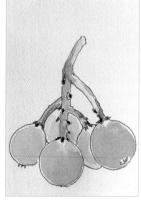

只要仔細觀察會發現，枝條不僅是單純的棕色，還帶著些許綠色。在此以橄欖綠上色。

8. 加強明暗，調整整體感覺

果實底部的果臍部位以焦棕色著色，最後再調整果實色調，加強明暗，全畫完成。

達人的祕訣

相片無法比擬，屬於圖畫的獨有特點

有些植物圖鑑採圖畫呈現，也有些是採照片呈現。照理說，照片應該能夠忠實且正確地呈現實物；不過，其實看圖畫卻反而一目了然，常常還讓人覺得獲益良多。這是因為圖畫能強調特徵。範例的枇杷也是同樣的道理，果實或枝條的質感都成為畫中特徵，我特別著眼於枝條的綠色。作畫時若能強調這一點，畫作一下子就顯得出色多了。

❖ 紫珠的手繪信

無意間發現喜愛的花草時，便立刻
素描留存下來，不僅能作為觀察日誌，
還能作為手繪信的草圖。只要學會一點
小訣竅，便能畫出植物特徵。

【紫珠】馬鞭草科，落葉灌木，長於山
野。葉對生呈橢圓形。初夏時有淡紫色
小花叢生，秋季至冬季之間結有紫色的
果實。

完成圖·文字也可以疊在圖畫之上

平日常見的紫珠，果實都很多；不過我在無意間發現的這
株，果實卻很少，散發出野生的質樸氣息。文字疊在圖畫
上也無妨。

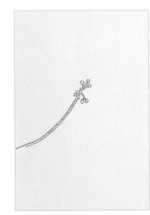

3. 葉片以鋸齒狀的輪廓線描繪

花草的葉片形狀各具特色。紫珠
的葉片輪廓越靠近葉柄越平滑，
靠近尖端的前半段卻呈現明顯的
鋸齒狀。

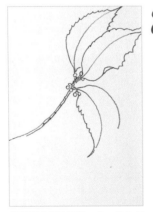

2. 以線條表現莖部質感

莖部到處都是類似一節一節的構
造，用鉛筆表現出那樣的質感。
葉片生長形式為對生，這也是特
徵之一。

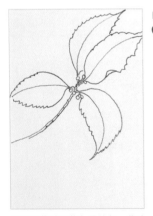

1. 從重點的果實先畫

不論是鉛筆草圖或著色，第一步
都必須從最重要的重點部位先畫
起。因為紫珠的果實是重點，所
以從果實開始畫。

4. 重覆畫出單一葉脈形式

要忠實畫出一片片的葉脈形狀曠日廢時。只要觀察一片葉子，記住其特有形式後，再不斷重覆畫出此形式即可。

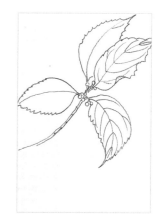

5. 鉛筆草圖完成

只要畫出葉片的翻轉，稍嫌平板的葉片瞬間出現立體感。這裡的葉片畫得比畫面大，延伸至構圖以外。

6. 首先以紫紅色為果實著色

紫珠小巧可愛的果實非常美麗。在這裡以永固玫瑰紅及礦紫作混色，調出能畫出美好感覺的色彩來表現。

7. 以水量調整葉片濃淡

葉片的綠色相當明亮。是以普魯士藍、永固深黃、橄欖綠混色調和而成，並以水量的多寡來調整濃淡。

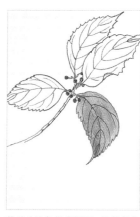

8. 莖部著色後，全畫完成

以褐色為莖部著色。葉片無須全數著色，部分刻意略而不上色。植物畫中可以有效運用「略而不上色」或「留白」等技巧。

達人的祕訣
小品畫依色彩選擇題材

不論是這裡的紫珠或是前一範例的枇杷，都因果實鮮豔的色彩，讓整幅畫看來豐富熱鬧。若紫珠的果實少了那份透明感的話，我也不會取之入畫吧。就表現季節感而言，色彩絕對是不可或缺的。這道理就像是梅雨時節的繡球花、晚秋的紅葉一般。畫手繪信或手繪明信片等小品畫時，色彩是一大要點，所以只要依色彩選擇題材即可。

❖ 手繪信封

即使是那些常讓人忽略的花草，只要駐足仔細觀察，便會發現其惹人憐愛及精彩之處。許多人一提起魚腥草，便會聯想到它的惡臭，和用它煎煮而成的苦藥，因此退避三舍。但是，它在初夏所綻放的花朵其實是非常可愛的。

【魚腥草】生長於山區低濕地或庭園的三白草科、多年生草本植物。葉片呈心形。初夏時，白色花瓣狀的花苞上，會長出淡黃色的穗狀小花。

1. 從重點的花朵開始畫

首先以線描畫出重點的花朵。我希望以淡色調完成此部位，故不用墨，而以稍多的水調和的象牙黑來作畫。

2. 葉片以圓筆一氣呵成

心形葉片以圓筆一氣呵成地畫出來。這裡的綠色是以普魯士藍混合了永固深黃，且加稍多水份調成。

◆ 將植物轉化成圖像

我試著將魚腥草轉化成明信片上的圖像。以植物畫設計明信片，你也能擁有屬於個人的「節令問候明信片」（譯按：日本郵局在各節令特別發行之明信片）。

4. 加上色調各異的葉片

加上偏黃的葉片，使畫面更有變化；葉片的交疊也別有一番風味。花的黃穗尖端有點偏綠，加上這樣的色彩後，全畫完成。

3. 花朵以白色及黃色著色

白色、看起來像花瓣的其實是花苞，長於其上的黃穗才是花朵。這兩個部位分別著上白色及黃色來表現。

我基本上會在屋裡，將花草置於眼前，邊觀察邊描繪植物畫。然而，天氣晴朗的日子裡，我還是會帶著素描簿到公園或植物園去，既可散步又能夠累積草圖，可謂一舉兩得。有時候我會只帶一隻鉛筆，為方便記憶有時也會帶著色鉛筆。

我畫的花草以野生居多。陳列在花店中的花草當然也行，不過真要入畫的話，那些植物大多經過品種改良，整齊過頭了。野生花草則似乎沒有一株可稱之為「野草」，每一株都擁有獨特氣質，讓人百看不厭。

我常坐在公園長椅或石階上素描。無法任意攀折時，就當場素描。不像一般的「植物採集」，我這叫做「素描採集」。像這樣累積下來的素描簿已有幾十本了。

不可思議的是，那些在我舞動鉛筆，雙眼觀察之下所畫的花草素描，同時蘊含著當時的情景，始終鮮明地殘留在我的腦海。只要翻開素描簿，就能夠在秋季描繪春季的花卉，也能在秋季描繪春季的花卉。而且，也能早一步將繪有植物畫的手繪信或手繪明信片餽贈親朋好友。

底圖還有多項利用方法。哪怕只多一種也好，累積的素描底圖多多益善，不但過程樂趣無窮，還能成為繪畫創作的寶貴資產。

這是素描簿中留存下來的底圖之一，我使用王瓜的果實以及藤蔓來製作手繪明信片。在描圖紙上根據明信片大小畫出框線，再覆於底圖上，以決定構圖。

在「製作成套信封」（參見19頁）一項中曾介紹過，山慈姑的信封同樣是運用素描底圖繪製而成。

【紅花石蒜】

ヒガンバナ
彼岸花

ヒガンバナ科の多年草。地下に下に鱗茎ができる。葉は根生し、平たく線形で開花期には枯れて無く、花後にが出て冬を越す。葉見ず花見ずの草である。花茎は高さ五十七センチになり、九〜十月鮮赤色の六弁花を放射状に開く。花弁は外側へ著しく反り返る。

沿著我的散步路徑總會行經一座寺廟，寺內每到秋季便會開滿文殊蘭。每年一看見那些花，我都會想，漫長的夏季總算結束了呀。因

為紅花石蒜是在花落後才長出葉子，花朵和葉片不可能並存。所以才有「見葉不見花，見花不見葉」的形容。換言之，這是幅合成畫。

即便看來複雜的紅花石蒜，只要捨棄一氣呵成的心態，確實掌握一朵花的花形，便能清楚看出其他朵的樣貌。不過，一偷懶的話事後可是會後悔的，切記必須堅持到最後。

【紅花石蒜】石蒜科多年生草本植物，生長於田埂或河岸旁。秋季於花莖頂部綻放紅花。通常一株會開六朵花，一朵花由捲曲的六片花瓣、細長的六根雄蕊及一根雌蕊組成。另有白花品種。

【木蘭】

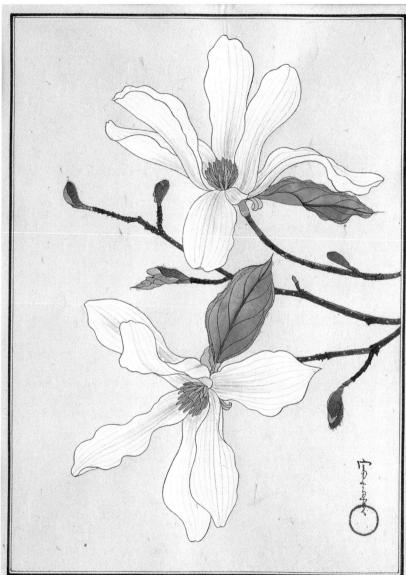

彷彿宣告春天的到來一般，向的木蘭樹。每當春天的腳步一近，藍天綻放出白色花朵的木蘭看來清木蘭花會首先綻放，然後櫻花才會秀凜然，煞是美麗。緊追在後地開始綻放。簡直就是迎自宅的窗戶外頭就有一棵很大接新綠季節的「迎春花」。

木蘭的花瓣偏大，並各自扭曲，花形大方又充滿趣味。花蕊的雄蕊、雌蕊要仔細描繪，他們同時也是這種花的可觀之處。為表現出黃綠色新葉的柔軟，著色不宜過厚，以充分的水分表現出透明感即可。

【木蘭】木蘭科落葉喬木，高約7公尺。葉互生呈橢圓形，春天時會綻放出芬芳花朵。由於果實狀似拳頭，在日本被稱為「拳頭花」。

【胡枝子】

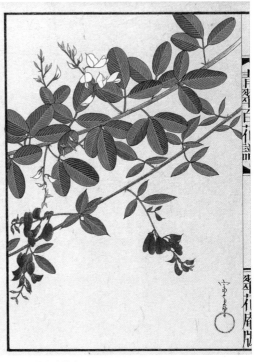

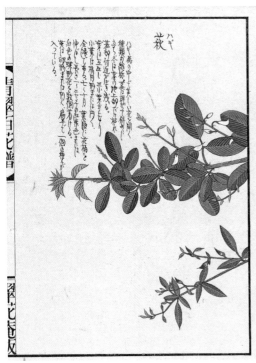

即使有這麼多的葉片，同一棵樹的葉片無論是形狀、顏色、葉脈形式都一樣，只要將之公式化，畫起來也就不會這麼困難了。我在這幅畫中，想表現出枝條隨風搖曳的感覺，所以特別著重於枝條的彎度。

【胡枝子】豆科胡枝子屬的總稱，秋季七草之一。葉片為橢圓形三出複葉。秋天有蝶形紫紅色、白色等小花形成總狀花序。

我有一次在奈良白豪寺的石階旁，見到盛開在左右兩側幾乎掩蓋天際的胡枝子，當時只覺得胡枝子真美呀。那時，我大概只有二十五、六歲。之後，我又看過不少胡枝子，若說到東京的話，我很喜歡上野國立博物館前庭的胡枝子。

這幅畫，是我嘗試組合白色胡枝子及紅色胡枝子繪製而成的。白色胡枝子，是在鹿兒島從事陶瓷工作的一位友人所種植的，而紅色胡枝子是我在東京的公園裡發現的。我將分別素描下來的兩種胡枝子，組合為一幅畫。

兩棵胡枝子的葉片形狀不同，這可不是想讓圖案多點變化，所做的變形，大概是品種不同吧。不過，暫且撇開植物學的觀點，可能是在鄉下悠悠哉哉生長的胡枝子，和在東京嚴苛環境中生長的胡枝子，長得也會不一樣吧，這麼隨意胡思亂想也挺有趣的。

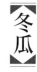

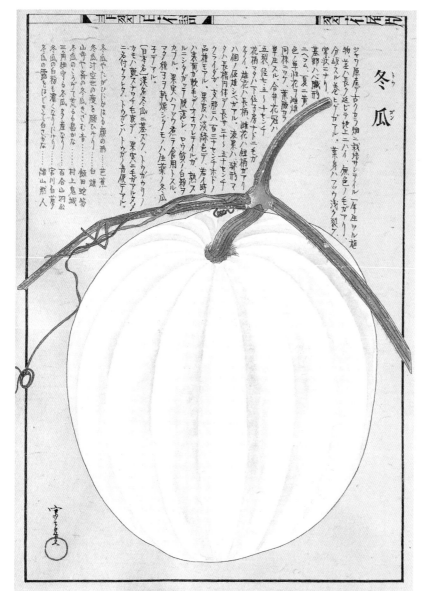

【冬瓜】

有一次，我在友人的個展會場看到一個裝飾用的白冬瓜，那顆冬瓜又結實又漂亮，讓我都看傻了眼。結果，不一會兒就有個更完美的冬瓜送到家裡來。但是，要描繪出那顆表面光滑的白色果實並非易事。一年後，我終於下定決心要把它畫下來。不過，我才剛畫完一起那顆冬瓜，它隨即啪嚓一聲地碎裂了。

冬瓜之所以很容易畫著畫著就感到厭煩，是因為很難畫出那純白的色澤，以及厚實的量感。一次，直覺就將我所憧憬的朝鮮李朝時期白瓷壺和冬瓜的形象合而為一。這種瓷器的特點是以刮刀在陶土上刮出深溝，表現凸紋。以此為概念下筆後，完成的冬瓜也就有類似瓷器的弧腹凸紋了。有許多文人都會以冬瓜為題材，並在畫中寫下相關俳句。

【冬瓜】瓜科，蔓性之一年生草本植物。夏季開花，果實為球形或橢圓形，能食用，長50公分。

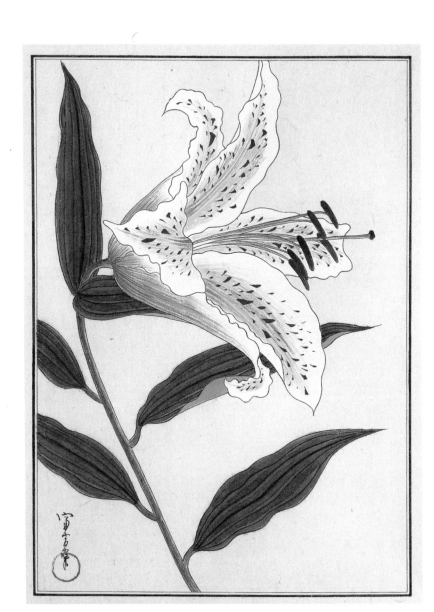

【天香百合】

天香百合是我鍾愛的花卉之一。那美麗的花朵，就盛開於柔軟彎曲的莖部前端。在偶然的機會下，友人為我送來了一株適合入畫的天香百合，我這才得以一償宿願，將之描繪下來。不論是結蕾、半開乃至於開花的過程，我都興趣盎然地以素描記錄下來。看它摻雜淡黃色的白色花瓣，還有那鮮豔的紅色斑紋，真是鬼斧神工哪。

天香百合的大朵花由細長的莖所支撐。由於莖與花的銜接處呈彎曲狀，看來彷彿費了一番工夫才勉強維持平衡。我想畫出這樣的感覺，所以採取較側的角度。畫中以強烈的筆觸畫出葉片，使其與花朵相比毫不遜色（參見44頁）。

【天香百合】百合科，多年生草本植物，生長於山野，高約1～1.5公尺，葉為批針形。夏季會綻放摻雜紅色斑紋、香味濃郁的白色花朵。

桔梗

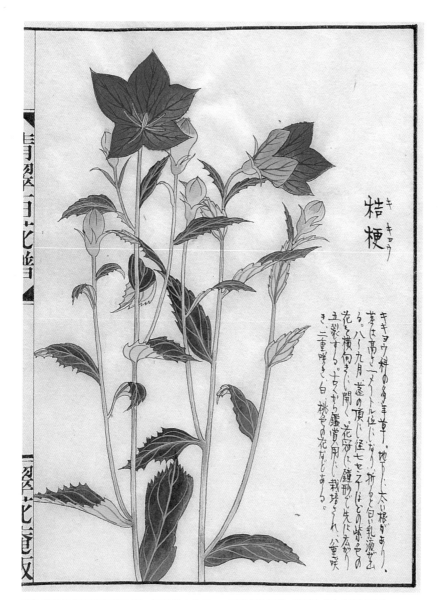

桔梗

キキョウ

キキョウ科の多年生草本。地上に太い根があり、茎は高さ一メートル位になり、折ると白い乳液が出る。八～九月、茎の頂に径七センチほどの紫色の花を横向きに開く。花冠は鐘形に先に広がり、五裂する。古くから鑑賞用に栽培され、八重咲き、二重咲き、白、桃色の花などがある。

小時候，我常以食指及大拇指將桔梗花蕾「砰」地一聲捏破來玩。桔梗花的英文名稱是「氣球花」（balloon flower），所以猜想英國人應該也會玩同樣的遊戲吧。桔梗總在毫無秋意的時節開花；我是在長大成人後，才因為這種花爽朗的姿態及顏色而愛上它。

或許我對桔梗特別有想法吧，每當將之入畫時，圖像化的感覺總會異常強烈，不過，我卻不曾因此而疏於觀察。不論是淡紫色花瓣上的深紫色脈絡、膨脹的花蕾尖端所透出的紫，還有莖部的紅等，我都會細心地描繪下來。

【桔梗】桔梗科多年生草本植物。生長於山野草地上。高約60～100公分。葉互生，葉背稍白。7～9月會綻放青紫色與白色的吊鐘狀花朵。

不同植物部位的技法

❖ 花朵色彩的描繪

斑紋山茶花的畫法

數年前，我有幸為安達瞳子女士的《山茶花大調查》（椿しらべ，講談社）繪製百株以上的山茶花作為插畫，不過沒畫過的品種畢竟還是多數。範例為美麗的斑紋吾

【山茶花】日本自江戶時代（1600～1867）興起種植山茶花的風潮，並培育出多種園藝品種，同時也有日本原生種。

妻絞山茶花品種。

完成圖・最後在枝幹加上斑紋，調整整體感覺

反覆觀察花開情況、葉片的生長姿態等，從一株山茶花樹中選定一枝最適合入畫的即可。山茶花的精彩之處不限於花朵而已，葉、枝、蕾也有很多值得一畫的特徵。說到這幅作品，枝條上下方顏色的表現也非常有特色。

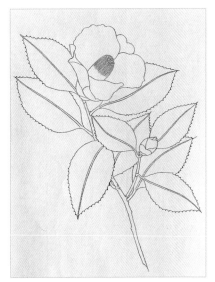

1. 根據底圖，以墨線描繪輪廓

根據素描底圖，以細筆沾墨將輪廓線描摹於和紙之上。底圖畫法請參考第81頁「鉛筆草圖的描繪技巧」。

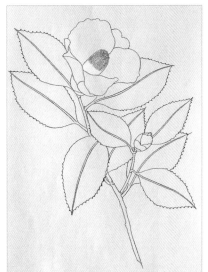

3. 雄蕊尖端加上黃色

雄蕊尖端的花粉以永固檸檬黃來著色。在此同樣使用細筆仔細描繪，著色時要小心注意避開墨筆輪廓線。

2. 將雄蕊塗白

使用細筆，避開墨線上色。雖然，全部塗白後再重新畫上墨線會比較快，不過新畫墨線的效果也會因此和其他部分不一致。

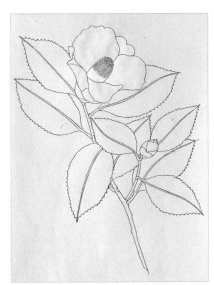

4. 以帶點粉紅色的白為花瓣著色

在白色之外加上少許永固玫瑰紅，以帶點粉紅色澤的白作為花瓣底色。因為仔細觀察花瓣會發現，那是帶點粉紅色澤的白色。

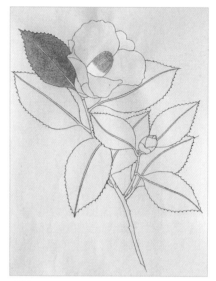

6. 獨留葉片中心線不著色

即便是在上底色的階段，也必須注意避免超出輪廓線，並將輪廓線內側完全塗滿。完全塗滿時顏色需均勻，獨留葉片中心線不著色。

5. 以橄欖綠作為葉片底色

以橄欖綠作為葉片底色。為表現出山茶花葉片的豐厚光澤感，之後會再上兩層顏色。

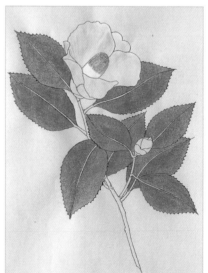

7. 花瓣也要重覆著色

花瓣要重覆著色。和底色一樣，同樣使用白色加永固玫瑰紅，但是必須畫出色彩的濃淡。這也是此步驟的重點。

達人的祕訣

分部位各個擊破就沒那麼困難了

不論是看起來多麼複雜的植物，只要區分花、葉、枝、莖等部位，並一一擊破，就沒那麼困難了。同樣地，花也可細分為雄蕊、雌蕊、花瓣、花萼等部位。剛開始多花些時間也無妨，請仔細觀察，並細心地將其描繪下來。「畫植物」其實就等同於一「翔實觀察」，也就是要踏出一步，更貼近對象。往前跨一步後，曖昧不明之處也隨之清晰明朗，如此一來便能滿懷自信地提起畫筆了。

植物曾走過經年累月的進化過程，為了將之入畫，不論花再多時間，應該都不算久吧。

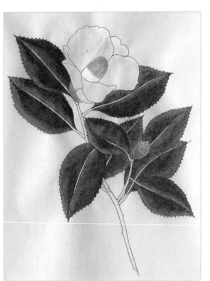

花蕾及花萼以白色為底色

花蕾和花萼先以白色作底色，之後再以白色＋混合綠＋橄欖綠＋大地綠著色。

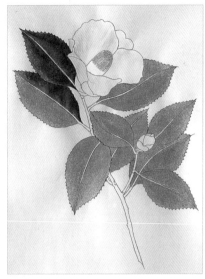

8.

葉片重覆著色，以不同濃淡表現渾厚感

以藍色系的普魯士藍，以及黃色系的永固深黃混色，為葉片部位重覆著色。運筆要像是縱向輕撫葉片一般，並作出不同濃淡。

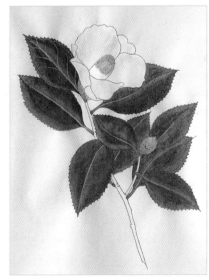

11.

再上一層顏色以表現出葉片光澤

以稍多水量調和綠色系的鉻綠（Viridian），縱向運筆輕撫過葉片。藉著再次上色，表現出葉片的光澤度。

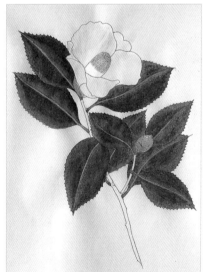

10.

為葉片中心線著色

葉片刻意留白的主葉脈以大地綠及永固綠（Permanent Green）的混色著色。葉子以主葉脈分為左右兩邊，到此步驟也絲毫不能偷懶。

35

13.

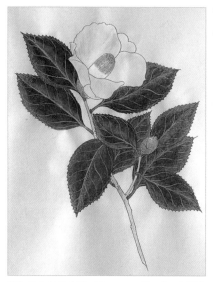

以
褐
色
做
為
枝
條
的
底
色
，
之
後
再
重
覆
著
色

枝條以焦棕色加白色為底，乾了之後，再以焦茶紅（Burnt Sienna）重覆著色。重覆著色時注意要畫出濃淡，別塗壞了。

12.

細
膩
地
描
繪
出
葉
脈

葉脈用的是混合藍（Compose Blue）。大體說來，這個顏色很適合用來畫葉脈，可以把這個顏色記起來。使用時，注意不要加太多水。

15.

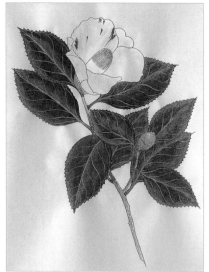

畫
斑
紋
時
，
運
筆
由
外
朝
中
心
帶

畫斑紋時，運筆順著花瓣流線，由外側往中心帶，越到末端要越細。即使是花瓣外側也不能放過喔。

14.

一
一
將
斑
紋
畫
入
花
瓣

終於要開始在花瓣上加進斑紋了，在此，可用鮮豔的永固玫瑰紅單色表現。剛開始，從大塊斑紋畫起，別忘了仔細觀察再下筆。

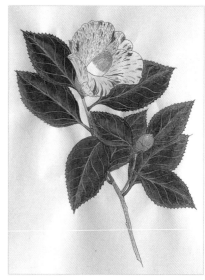

17. 花蕾的包覆層加上焦棕

在花蕾包覆層尖端加上焦棕色；雄蕊前端再次以永固深黃重覆著色。

16. 順著固定節奏畫上斑紋

畫較為細小的斑紋時，不用拘泥於實際模樣，順著固定節奏下筆即可。若太刻意想想完全「真真呈現」，畫作反而會顯得死板。

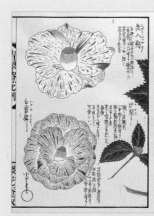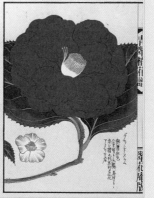

畫出花朵差異

山茶花品種繁多，其中的斑紋山茶花種類各異。左側兩朵由上而下分別稱為「絞八朔」以及「白露錦」，範例的「吾妻絞」是另一種品種。畫出這些品種的差異也是樂事一樁。

達人的祕訣

一切都從觀察開始

喜歡本人畫作的人會説，真是讓人百看不厭呀。姑且不論畫面寬廣的大幅作品，以單枝花為主角的小品畫都能讓人百看不厭的話，或許是因為那些花草實際上真有許多可觀之處吧。所謂的可觀之處不僅止於花朵。就拿範例的山茶花來説，不論葉片葉脈、枝條形狀或色調或花蕾尖端的變色都極具特色。因此，我都盡可能貼近大自然巧手創造出的姿態，仔細觀察後才將之入畫。

37

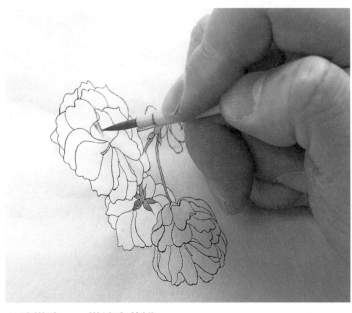

八重櫻的畫法

雖然有很多人都懂得享受賞花之樂，不過嘗試將之入畫的人卻出奇地少。八重櫻畫起來雖然比一重櫻困難；但是只要一枝，就能讓完成圖散發出極度華麗繽紛的感覺。

【八重櫻】里櫻中屬於八重瓣品種之通稱。花朵與新葉同時綻放，花期稍晚。

以線描法——描繪出花瓣

類似八重櫻的叢聚花朵充滿華麗之美，但是畫起來可不容易。因為用整體著色的畫法來處理花瓣的話，就會顯得呆板。因此，此畫使用的是線描法（參見56頁）。如此不但能畫出花瓣濃淡，也能表現出花朵叢聚的感覺。

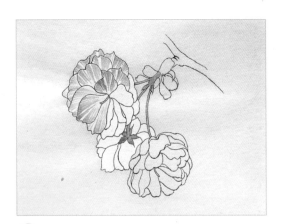

2. 花瓣表面以淡紅色線描，部分留白

花瓣表面，以永固玫瑰紅及白色混合而成的淡紅色線描。在花瓣各處留白，略而不上色為此步驟的重點。運筆由花瓣邊緣朝中心帶，掌握固定節奏一條條地畫下去。

1. 以白色作為花瓣底色

在和紙上以墨線描繪出輪廓，並將花瓣塗白作為底色。這是為了之後著色時，讓色彩看來更為鮮豔的前置作業。莖部以橄欖綠，花萼以石榴紅著色。

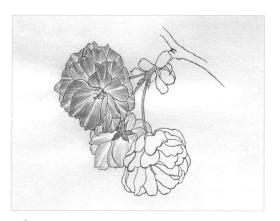

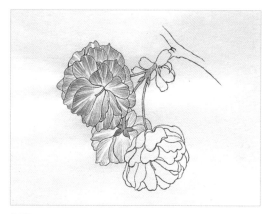

4. 花瓣表面重覆著色

再次為花瓣表面上色。線描法的步驟很多，看起來雖然很費事，不過因為能邊視情況邊調整筆觸、色澤等，所以失敗機率很低。最後畫上雌蕊和雄蕊，全畫完成。

3. 花瓣背面以較淡顏色描繪

以同樣的顏色重覆上色，不過要以少量水份調出較濃的色澤。背面同樣以線描處理，使用的顏色比表面稍淡。為調出稍淡的色澤，可在描繪表面時，在顏料中多加點水。

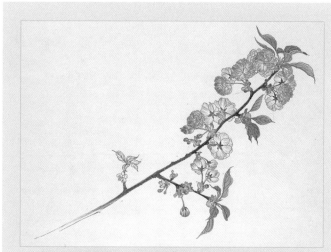

一加上花蕾，「時間」也被畫了進去

除了花以外，我常會把花蕾一起畫進去。如此一來，便能表現出時間的腳步行經花蕾鼓漲、花朵初綻放，乃至於盛開的過程。如同以上所見的範例，重點在於越小的花蕾要以越濃厚的色彩描繪。

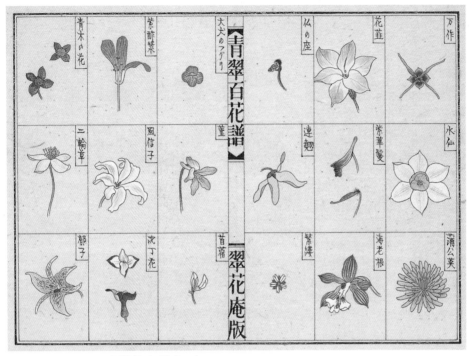

畫小花時，運用線描就容易多了

有很多人喜歡畫大朵花卉，對小花卻敬而遠之。一方面是由於畫面看來沒那麼大氣，另一方面也許是要把小花畫得好，並沒有想像中那麼簡單。不過，只要使用線描法（參見56頁），也能準確描繪出纖細的小花。

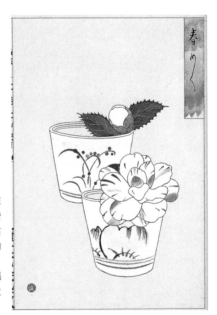

一配上花器，印象一百八十度大轉變

有接觸花道或茶道的朋友應該就能了解，不同的花器，能營造出花卉截然不同的風貌。右側是我靈機一動，將山茶花的花及花蕾插在涼麵沾醬杯裡。畫植物畫時只要稍微動點腦筋，表現出來的世界便能隨之開拓，繪畫樂趣也能倍增。

花卉種類之繁複，令人咋舌。包括人類介入改良的外力在內，這些花卉長久以來由於各種複雜原因，演化成今日獨特的色彩及姿態。探討簡中緣由的工作就交給植物學家去傷腦筋，我則負責以畫筆呈現出那些花「最像花」的姿態。花瓣的綻放程度或作畫者的取景角度，都是決定「扼殺」或「彰顯」花卉

畫鹿子百合的重點

作畫不必非得要讓花草配合畫面，反之若能以畫面突顯出花草特色也很有趣。這幅鹿子百合畫作，打從一開始就打算要畫成縱長畫面，而且還是長達一公尺的作品。這樣的畫面，最初所設定的對象就鎖定鹿子百合。鹿子百合的豔紅以及朝夏季天空挺立伸展的姿態，都與縱長畫面十分契合。

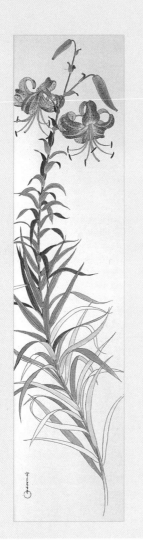

試著在山野間進行「素描採集」

山野間也有各式各樣不知名的花草，此時先將其素描下來，日後再查閱植物圖鑑即可。下段中央的花叫做雞香藤，因為整株花會散發惡臭，所以又稱為雞屎藤。不過這是我隱約還記得的名稱，不太確定。

嘗試畫出各種繡球花的差異

正中間畫的是鑲邊繡球花。日本原產繡球花的栽種始於萬葉時代（約八世紀中葉），江戶時代由德國醫師席伯德（Philipp Franz Von Siebold）傳至歐洲。畫出同一種花的差異十分有趣。

獨特韻味的重要關鍵。

為了解花卉個性，最好盡量試著畫畫看各式各樣的花。譬如，本頁上方右側的的九種花都是繡球花。同樣是繡球花，花形、花色以及姿態各不相同。為畫出其中的差異，我在畫中使用了線描、點描、暈染、漸層等技法。

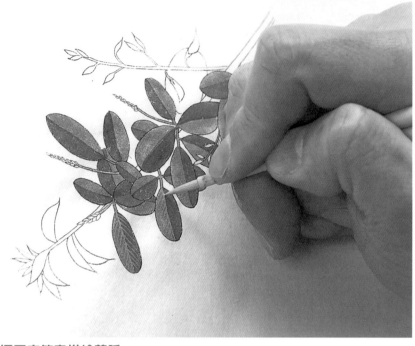

❖ 葉片表情的描繪

移動畫紙，掌握固定節奏描繪葉脈

以直線重覆描繪出胡枝子的葉脈。重覆畫短直線時，右撇子的人運筆由右上往左下拉比較容易。另外也可以轉動畫紙，調整至容易畫葉脈的位置。畫風景或人物畫時，不能隨意這麼做，不過植物畫卻能隨心所欲地移動畫紙好方便作畫。

分別畫出胡枝子的葉片

只畫花卉，就稱不上是植物畫。植物中也有「觀葉植物」一詞，故植物畫以葉片為主角也無妨。即使將花一起入畫，很多時候葉片的強烈個性也毫不遜於花朵。範例的胡枝子正是如此。柔美的枝條及茂盛的葉片，在微風輕拂下靜靜擺動，彷彿宣示著本身的存在似的。

要畫出那些叢生的葉片，看起來或許很困難。不過，因為葉片形狀、大小乃至於葉脈幾乎都一樣，只要將之公式化，就沒那麼難了。

42

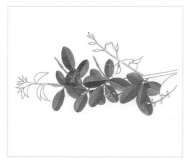

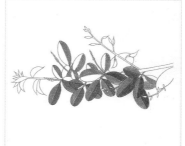

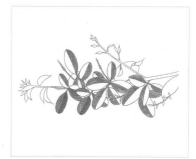

3. 左右統一塗上兩種綠色

從葉柄朝葉尖看去，右側以亮綠，左側以深綠著色。在此階段無須畫出光影濃淡，僅須將之圖像化，畫出兩邊色彩即可。

2. 剩下一半以深綠色著色

葉片另一半以永固深黃及普魯士藍所調成的深綠著色。此時無須畫出濃淡，不論亮綠或深綠都單純著色處理即可。

1. 一半葉片以亮綠色著色

為表現出胡枝子茂密的葉片，刻意將葉片分左右兩批上色，這是為了將葉片圖像化所下的工夫。首先以橄欖綠先上一半的顏色。

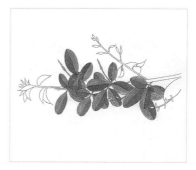

4. 將葉脈公式化處理

先以混合綠畫出主葉脈，再從主葉脈往外一筆筆畫出側葉脈。運筆像是逐漸將筆提起一般，筆觸由粗而細。

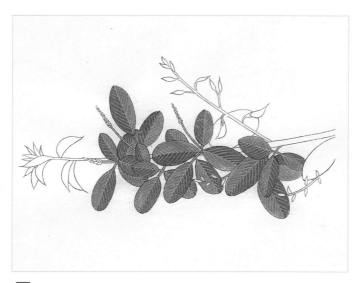

5. 在葉柄加上褐色，全畫完成

一畫上葉脈，葉片左右不同的顏色看來便不會那麼突兀了，而且即便是只有一片葉子，感覺上也非常有份量。胡枝子的葉柄初期雖然是亮綠色，不過後來會逐漸轉成褐色。最後在葉柄處加點褐色，看起來就更像胡枝子了。

葉片表情的描繪——分別畫出胡枝子的葉片

百合葉片的畫法

百合依品種不同，葉片也各不相同，不過大多數葉片都有像刻劃上去的縱向深溝。雖然葉片也擁有毫不遜於花朵的強烈特質，大自然的巧手卻讓這種植物的花葉表現出完美的均衡。畫百合葉片時，毫不猶豫地強調出葉脈深溝即可。

以濃淡強調百合葉脈

葉脈是畫葉片時的重點。由於百合的葉脈形成深溝，所以要利用色彩濃淡將之強調出來。在亮綠色的底色上，深溝部分以深綠色緩緩地重覆著色，最後再塗上一層淡綠色，調整整體感覺。

3. 以深綠色畫出葉脈

以永固深黃及普魯士藍混色成的深綠色，以中心線為基準畫出葉脈。

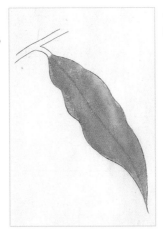

2. 以橄欖綠為底色

以橄欖綠作為整體葉片底色。底色不需畫出濃淡，整個塗滿即可。

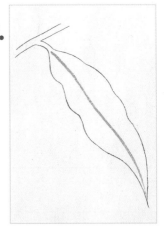

1. 在葉片畫出中心線

為使之後畫葉脈時有所依據，事先以橄欖綠畫出一條中心線。

4.
取葉脈一半寬度，重覆著色

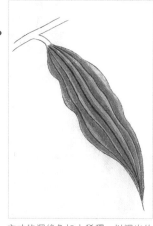

方才的深綠色加水稀釋，以調出的色彩取葉脈一半寬度，重覆著色。

5.
再次重覆著色

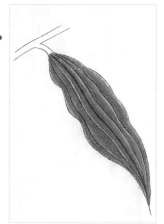

方才的深綠色這次加點橄欖綠，以調出的色彩再次於葉片一半寬度之處重覆著色。

6.
最後調整葉片感覺

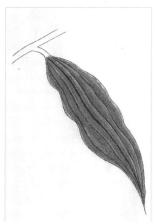

等到重覆著色的顏料乾了之後，最後於葉片整體輕輕塗上一層方才的顏色，以調整葉片整體的感覺。

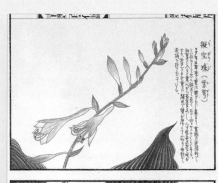

描繪白雲玉簪

白雲玉簪也是百合科植物，溝狀葉脈為其一大特徵，而且由於葉片寬大，使得這樣的特徵顯得更為明顯。請注意葉脈模樣，仔細描繪。

【白雲玉簪】百合科玉簪類之多年草本植物總稱。葉為根生，狀似刮刀或呈寬卵形。夏季時，白色、淡紫色及紫色等顏色的花朵形成總狀花序。

達人的祕訣

作畫時強調花草個性

各種花草都擁有強烈的個性。將之入畫時，必須強調出那樣的個性。範例的百合葉和山茶花或胡枝子的葉片相較之下，不論是形狀或顏色都大不相同，不過最大的差別還是在於葉脈。所以，畫百合葉時就必須強調出那樣的差異性。為此，只要將本單元所介紹的以深綠色重覆著色、最後整體再塗上一層淡色，以調整感覺的技法牢記於心即可。

各種葉片的畫法

石蕗
ツワブキ

本州から琉球、台湾、支那、朝鮮にかけての海岸に生える常緑多年生草本。葉身は円形で大きく、腎臓形で厚く十月頃花茎が伸び黄色の頭花を散房状に着ける。

「雖然畫過各種植物，可是具有獨特的個性。其中，甚至有些葉片擁有較花朵更為鮮明的特徵。只要能夠分別畫出葉子的差異，花朵應該也會因此顯得更有生命力。

每一幅畫看起來都好像」。如果你有這樣的問題，或許是因為畫花的時候全神貫注，畫到葉片時卻馬虎草率所致。植物的葉片也

以強烈的筆觸描繪大葉片

山菊寬廣的葉片通常位於花莖根部左右的高度，不過為了讓花朵鮮豔的黃色與寬大葉片的深綠色相互對比，我試著畫出了這樣的構圖。山菊葉即使只有一片，也相當有份量。只要畫出一片葉子，任誰看了都知道是山菊吧。

【山菊】菊科，常綠多年草本植物。葉片狀似蜂頭菜，呈圓形有光澤。十月左右，約60公分的花莖上會綻放頭狀花序之黃色花朵。

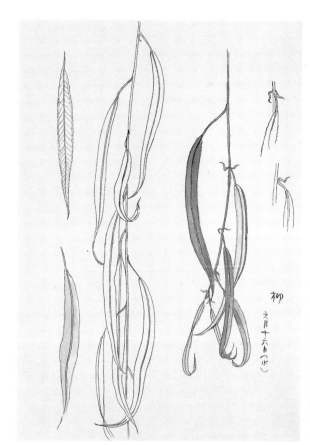

仔細觀察柳葉後會發現，片片皆有其獨特的表情

為了作畫而仔細觀察植物後，會發現至今從未留意的新體驗。左側是我的觀察記錄，從畫中能夠瞭解柳葉如何與枝條連接，葉脈的構造為何等等。右上角的插圖，描繪的是葉柄根部的托葉。托葉的作用在於保護新葉；以柳樹而言，托葉常在葉片冒出後便隨之凋零。翔實觀察後會發現，柳葉片片皆有其獨特的表情。

除了顏色，還必須表現出質感的不同

希望讀者留意我在右側畫中的鑲邊繡球花及梔子花，其中葉片描繪手法的差異。繡球花的葉片較薄且較為粗糙，而梔子花的葉片較厚且具有光澤。作畫時，能夠運用不同的描繪手法表現出兩者差異。其中的重點在於，具有光澤的葉片藉由多次重覆著色，以陰影創造立體感；相對而言，較薄的葉片則不上底色，僅以一層色彩表現透明感。

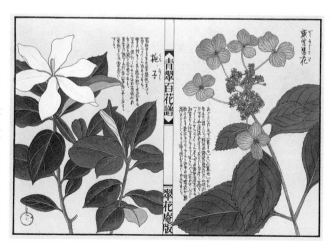

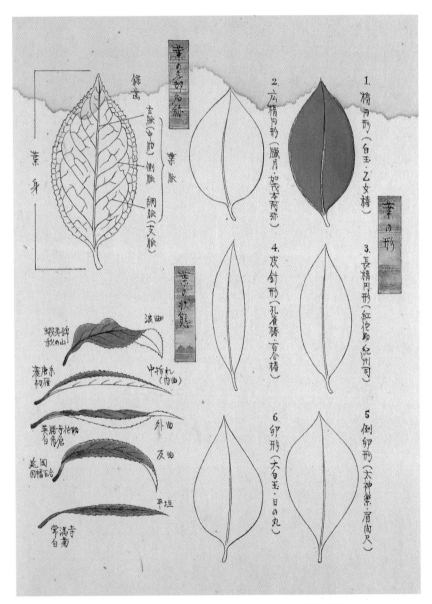

葉脈的畫法

植物藉由葉片在陽光的沐浴之下進行光合作用，並靠其上的無數氣孔呼吸，而葉脈便是那些生命能量的通路。所以，當我們在葉片上一畫出葉脈，整個葉片彷彿就在瞬間活了起來。葉脈有各種不同的形式，只要牢記於心即可從容表現。

葉の各部名称
鋸歯
主脈（中肋）側脈　綱脈（支脈）
葉身　葉脈

葉の形
1. 楕円形（白玉・乙女椿）
2. 広楕円形（臘月・賀茂本阿弥）
3. 長楕円形（紅侘助・紀州司）
4. 披針形（孔雀椿・百合椿）
5. 倒卵形（太神楽・肩衝尺）
6. 卵形（大白玉・日の丸）

葉の状態
波曲
蝦夷錦　秋の山
菱唐糸初雁
中折れ（内曲）
英勝寺佗助白角倉
延岡囲糟白
外曲
反曲
平坦
常満寺白菊

山茶花的葉片形狀依品種而有所不同，葉脈形式卻相同

山茶花的葉片形狀依品種而有所不同，葉片扭曲的樣子也各有特色。但是，如左上角插圖所示，葉脈形式都相同。實際作畫時，若真要把葉脈畫得如此細膩，未免太過繁雜，所以大多都會予以簡略。若能事先將不同種類的葉脈形式牢記於心，將會成為你在畫植物時的寶貴資產。上方圖畫是我為安達瞳子女士的《山茶花大調查》一書中，所描繪的插圖。

葉脈依葉片形狀而有所不同

畫上楓葉的葉脈，更添生命力

上方畫作是我其中一張素描畫。我試著畫出凋零的楓葉，比起枝頭上的楓葉，別具一番獨特魅力。如果捨去葉脈，僅描繪出色彩的趣味，整體看來或許就會顯得比較呆板。藉由葉脈的描繪，便能清楚看出這小小的葉片上也曾滿佈生命的能量。

我試著描繪出各種不同形狀葉片上的葉脈。葉脈是指從根部通過莖部，到葉片後分枝出去的維管束，等於是人類的血管一樣。這形式各異的葉脈，或許是植物為了將營養輸送到葉片的各個角落，絞盡腦汁所苦思出的結果吧。

以柿漆創造歲月假象

右頁「葉片形狀圖」上方附近，那些看似咖啡打翻後所留下的污痕，其實是我為了讓畫作看來像是江戶時期的草木畫，刻意染上去的。紙張塗上柿漆不但更耐用，同時也具備防水效果，古時常用於油傘或團扇上。最近，由於柿漆常被運用於植物染或木工製品，所以「東急手創館」或DIY用品專賣店中也買得到。下方畫作事先將和紙染上柿漆，營造出古色後，再以青墨的濃淡畫出葛葉，並以墨筆添加詩歌。圖中「葛花殘破遭踐踏，見其色尚新，似有人行經山徑」（葛の花ふみしだかれて色あたらしこの山道を行きし人あり），為折口信夫的作品。

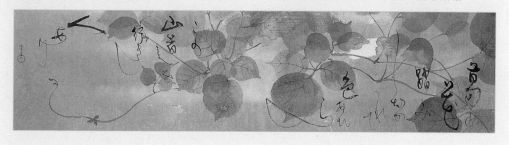

以面紙調節顏料濃淡

打開友人送來的箱子一看，裡頭裝著石月色彩鮮豔的果實。我很快提起畫筆。果實的胭脂紅，是以永固玫瑰紅和象牙黑混色而成。因為這種顏色乾掉後會變得比較亮，所以著色時要事先考慮色彩之後的變化，一邊斟酌用色。萬一下筆後發現色彩太濃，可用面紙吸去多餘顏料。在注意色彩濃淡之餘，還要畫出果實的立體感和質感。

石月果實的畫法

植物畫常以果實作為題材。除了立體感之外，我還想畫出質感。加上陰影便能表現出立體感；若要畫出質感，重點則在於以重覆著色呈現出果實的量感及表皮質地。若有明顯肌理或斑紋，也要細心地描繪下來。

【石月】木通科，常綠蔓性灌木，生長於山地之中。橢圓形的小葉形成掌狀。春天會綻放淡紫色花朵，秋天轉為紫色的成熟果實可供食用。

達人的祕訣

以畫紙自由調整色彩濃淡

如上方範例的介紹，下筆後若發現顏料過多，可覆以面紙輕押吸去多餘顏料，以避免色彩暈開。想讓某部分的色彩明亮一些，也可使用面紙。和紙比素描紙等西方美術紙張耐用，所以可重覆在畫紙上運用面紙，不過動作需細膩仔細。可以像去除污漬般地輕拍、輕壓，嚴禁擦拭。

50

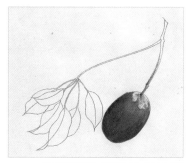

3. 果實與枝條連接處的黑點也別忘了要畫進去

在果實與枝條連接處表現肌理後，還要加進黑色斑點。描繪果實時，在色彩之外，還常藉由畫出細部的脈絡紋路表現質感。

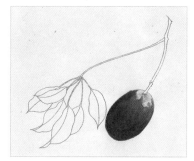

2. 果實與枝條連接處的線以褐色描繪出來

底色乾了之後，再以果實的胭脂色重覆上色。果實上方與枝條連接處有些明顯脈絡，故使用細筆描繪出焦棕色細線。

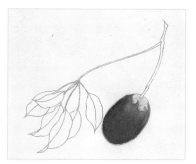

1. 上底色時，輪廓線周圍略而不上色

在心中邊考量色彩濃淡，邊運用圓筆以黃綠色及胭脂色打底。由於顏料會在和紙上暈開，所以在底色階段，輪廓線周圍不上色。

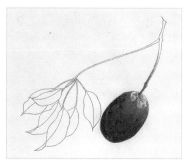

5. 加入白點後，再塗上一層胭脂色

果實表面淺淺的凹凸部分，由於受光角度的不同，有些看起來是白色的。在那些部分以白色點描後，若沒有進一步處理的話，會顯得極不自然，故最後要再輕輕塗上一層胭脂色，以調整整體感覺。

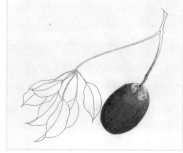

4. 果實的黑色斑紋使用點描畫法

表面偏黑的斑點，以永固玫瑰紅加稍多象牙黑混色，運用細筆點描，慢慢描繪出來。若想一筆完成的話，就無法畫出細膩的表情。

果實內部也很有趣

我嘗試讓石月的各個部位在一張畫紙上大集合。另外，也索性畫畫看果實的橫切面。我這才知道，其中的種子是排列得如此井然有序。只要稍微改變一下觀察角度，作畫題材真可說是俯拾皆是。

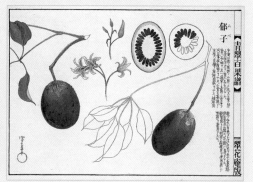

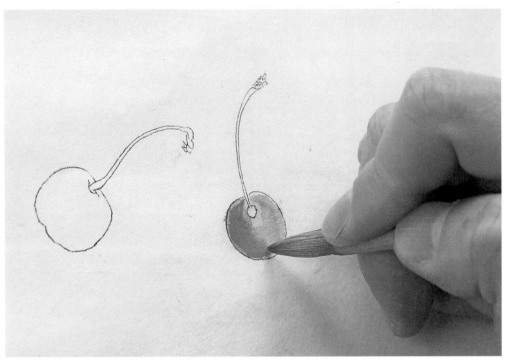

以重覆著色表現果實質感

櫻桃的形狀惹人憐愛，色彩美麗，常被畫在手繪信中。這種單純的素材看起來容易，其實卻出乎意料地困難。原因在於，果實若有明顯肌理或斑紋的話，便能在這些小細節下功夫，可是櫻桃表面光溜溜的，太過乾淨無暇。因此，必須不斷重覆著色，以畫出果實的光澤；不過這樣似乎還是缺了些什麼，所以最後再加上果梗增添畫面張力。

花朵凋零後，不久就會結出果子。

我們在享受賞花之樂後，還能食用那些果實，實在蒙受大自然的無限恩澤。城市生活中，圍繞你我身旁的花朵所結出的果實，大部分都無法食用；而那些我們常食用的果實的花朵，日常生活中也很少見。像柿子樹、梅樹等，會開花也會結果的庭園樹種真的是彌足珍貴。

果實中飽含果肉及種子，下筆時重點在於表現出果實質感。特別是食用果實，因為任何人在日常生活中都時常接觸得到，所以更不能草率地矇混過去。

【櫻桃】櫻樹的果實總稱，主要指可食用的櫻桃果實。

1. 以墨線畫出輪廓

看起來圓滾滾的櫻桃，其實形狀猶如桃子，隨觀察角度的不同，輪廓也會有所不同。作畫時，櫻桃的果實及果梗是兩大主角。

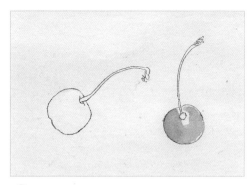

2. 以朱紅色為底色

以朱紅色單色為底色。由於之後還要重覆著色，就算有些部分漏白，也無須太在意。

3. 果實中央以黃＋黃重覆著色

以永固檸檬黃＋永固淺黃混色，僅於果實中央部分重覆著色。櫻桃有些部分是黃色，有些部分是紅色的，此步驟畫的是黃色部分。

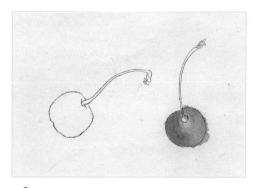

4. 果實周圍再以朱紅色重覆著色

果實周圍以剛開始作為底色的朱紅色重覆著色。顏色乾了之後，中央部分再以黃＋黃重覆著色，黃色顏料乾了之後，周圍再次以朱紅色重覆著色。

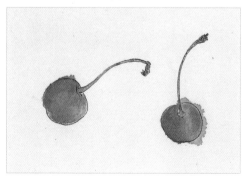

5. 單純的果實以果梗表現張力

左側櫻桃也以同樣步驟描繪，最後再畫上果梗。果梗以綠色線描，並且隨意於各處加上褐色。由於果實相當單純，故以果梗增添畫作張力。

南瓜的畫法

畫花朵還能以平面處理，畫果實就非得表現出立體感不可了。特別是像南瓜這麼大的果實，必須多費苦心畫出量感。

【南瓜】瓜科，一年生果菜。夏季綻放黃色花朵，一至二個月後結果。

這顆南瓜是從宮崎送來的。果實、梗等部位，乍見平凡無奇，不過或許正適合作為繪畫題材吧。果實是以普魯士藍和橄欖綠的混色重覆描繪，並以白色畫出肌理；梗則以淺褐色表現。我覺得一畫上那根又長又結實的梗，南瓜的量感立刻表露無遺。

54

果實與種子的畫法

自古以來，花草便是常見的繪畫或吟詠題材，種子也不例外。萬葉集（日本最古老的和歌集，有日本「詩經」之稱）中也有這麼一段描述「為君入池採菱，吾人彩袖盡濕」（君かため浮沼の池の菱摘むと我が染めし袖濡れにけるかも—柿本人麻呂），看來當時的人就會食用生長在池中的菱角了。不論是果實或是種子，皆能作為植物畫的題材。

牛膝　杜鵑草　蔓豆

山芋　八手　紅葉

白山吹　右蓊　烏瓜

植物種子的形狀也各不相同

我試著以褐色系顏料畫出各式各樣的種子。右上角的土牛膝，又稱雞骨黃。只要走在秋天的草叢中，衣物上常會黏附這種細小的種子。

以各種角度描繪果實

這是我其中一張素描。我試著以各種角度描繪枇杷。試著比較看看，那個角度看起來最有「枇杷的味道」吧。果實也有其最適於入畫的角度。

描繪王瓜時，刻意留下筆觸

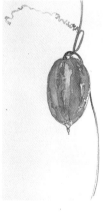

王瓜的顏色猶如秋天的夕陽一般。描繪時，要一邊靈活運用筆觸。

【王瓜】瓜科，蔓性多年生草本植物。夏天綻放白色花朵，果實長約6公分，轉成朱紅色時代表已經成熟。

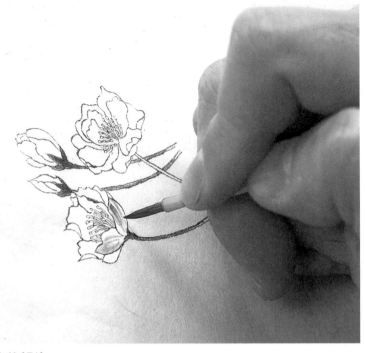

以線描法刻劃出植物生命的韻律

看起來平滑的花瓣表面，靠近仔細端倪，才發現很多部分都有縱向的纖細脈絡。海棠花的花瓣邊緣有著濃豔的紅色，然而，越往內側顏色越來越淡，所以縱向的脈絡變得非常顯眼。在這裡可以用線描法，慢慢描繪出那些細節。我希望能在畫紙上表現出花朵的生命力，運筆時會以一定的韻律予以著色。

以線條描繪花瓣

在此將介紹幾種基本技法。首先是線描法。與其說是用顏料繪圖，感覺上倒像是以色鉛筆和簽字筆作畫一樣，拿不慣畫筆的人應該也能輕鬆上手。範例是淡紅色的美麗海棠花。

【海棠】薔薇科，落葉小喬木，常植於庭園等處。高約2至4公尺，四月時會綻放淡紅色的花朵。

達人的祕訣

彷彿以色鉛筆作畫的線描法

有時以顏料整體上色，圖畫看來會顯得平版單調。想畫出有立體感的花朵時，畫面卻是一片死板板的就傷腦筋了。像這種時候，就可以利用線描法，這是一種以細筆重覆描繪出線條的技法。由於感覺上像是以色鉛筆作畫，所以對於拿不慣畫筆的人來說，失敗機率微乎其微。

由於這種技法是根據著色效果邊調整下筆輕重，所以很容易作出色彩濃淡，另外也可以藉由線條的方向畫出立體感。此技法的祕訣在於，筆不要沾太多顏料；下筆前，畫筆可先在調色盤上沾一沾，調節顏料份量。

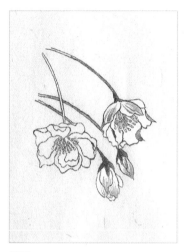

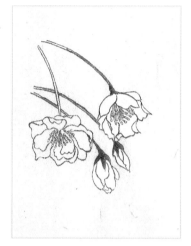

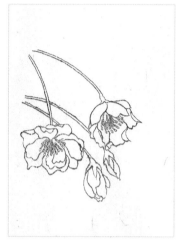

3. 花以線描法著色

花瓣的紅色以永固玫瑰紅來表現，用線描的方式慢慢著色，運筆從花瓣尖端朝根部的方向帶。

2. 以白色作為花瓣底色

花瓣一塗上白色底色，線描的色彩也會隨之變得鮮明。花萼與花柄以石榴紅及象牙黑的混色著色。

1. 以墨線描繪輪廓線

海棠的花柄細長，綻放的花朵呈下垂狀。以墨線將底圖的草圖描摹至和紙上時，也要仔細畫出雄蕊和雌蕊。

僅以線描法便能描繪出海棠

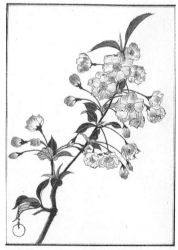

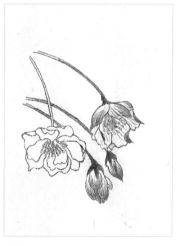

5. 花蕾使用較深顏色表現

花瓣外側的用色濃一點，內側淡一點，便能畫出強弱之感。接著，再以更濃的色彩為尚未開花的花蕾上色，全畫完成。

4. 以線描法進一步著色

整體著色是「一筆定江山」，但是線描卻可以視情況調整色彩及筆法。要常常停下來，一邊確認整體情況，一邊慢慢著色。

以線描法賦予植物生命力

有些花草利用線描法處理效果非常好。譬如說水仙由於花莖的脈絡，和葉片的葉脈都是縱向長線，所以在描繪該部位時必須畫出數條長線。如果不習慣的話，要筆直地畫出這些長線說不定還會骨折呢。不過只要畫習慣，慢慢地就會熟練了。

完成圖·不只莖葉，花瓣或枯萎的皮層也畫上線條

即便是盆栽水仙或花店裡的水仙，都足以作為繪畫題材。水仙的花莖或葉片筆直朝天空伸展的姿態十分美麗，可說是將縱向長直線效果，發揮得淋漓盡致的題材之一。

【水仙】石蒜科多年生草本植物，11～3月開花。多為園藝品種，日本水仙是日本唯一的野生種。

1. 在和紙上以墨線描繪輪廓

在畫有草圖的素描紙上覆蓋和紙，以細筆墨線仔細描摹。此時只要畫輪廓線，無須描繪出葉脈等其他細節。

2. 花瓣以濃厚的白色著色

一邊避開黑色的輪廓線，一邊以白色為顯露於外的花瓣著色。白色顏料若摻太多水可能會在紙上暈開來，還會影響顯色效果，所以顏料要調濃一點。

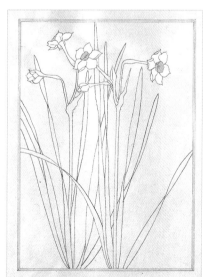

3. 副花冠以黃色表現

中央的黃色副花冠以較濃的永固檸檬黃著色。另外，仔細觀察微開的花蕾也會稍稍顯露出的黃色副花冠，別忘了畫出來。

4. 以綠色作為花莖底色

以橄欖綠為花莖著色。之後還會在花莖加上直線脈絡，所以有些許留白或沒塗到的部分也無妨。花朵根部的子房部位要稍濃一點。

5. 部分葉表以稍深的綠色處理

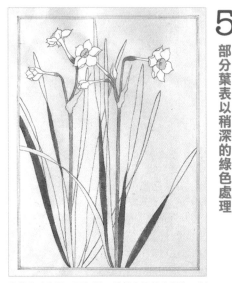

畫葉片時改變一下色調，看起來比較有變化。以橄欖綠＋普魯士藍＋永固深黃調出較深的綠色，描繪部分葉表。

6. 以更暗的綠色為其他葉片著色

方才的綠再加上一點普魯士藍，調成更暗的綠色調後，為其他幾片葉表著色。要注意不可超出輪廓線。

7. 葉背以高明度的綠色著色

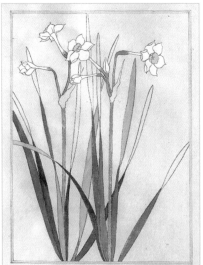

混合鈷綠和白色，調出明度較高的綠色表現葉背。雖然剛畫上的顏色看起來稍嫌亮了點，不過之後只要一畫上葉脈，就會顯得自然多了。

達人的祕訣
保留調色盤上的顏色不予清洗

很多人習慣頻繁清洗調色盤，不過我建議至少在作畫過程中，要將使用的色彩留在調色盤上。像範例中的水仙，葉表的綠就分成三階段著色，若能保留調色盤上的顏色，就能夠將前一個步驟使用過的綠色加上普魯士藍，直接調出較暗的綠色。而且，不論是要填補沒上到色的部分，或是到最後要調整畫作整體感覺時，都無須重新調色就能直接用來表現。

由於留在調色盤上的顏料，會比剛擠出的顏料來得暗沉，所以我都盡可能不洗調色盤，直接使用其上的顏料作畫。我能這麼做，也全仰仗透明水彩顏料即使乾了以後，只要水分足夠便能再次使用的特性。

9. 剩餘葉表以最暗的綠色來表現

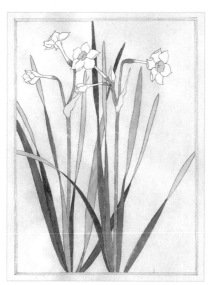

沒上到色的葉表以最暗的綠色表現。將方才使用的深綠加上普魯士藍就可以了。如此一來,葉表便能呈現出三種不同的色調了。

8. 其他葉背以更為明亮的綠色著色

以混合綠＋白調出更為明亮的綠色,為其他沒上到色的葉背著色。如此一來,葉背便能呈現出兩種不同的色調,讓畫面更顯活潑。

11. 葉背也畫上葉脈

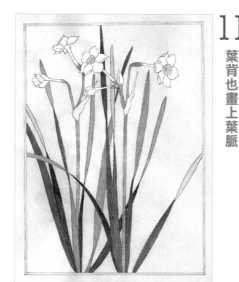

葉背以鈷綠畫上葉脈。描繪等距長線時,從左側線條開始畫,這樣運筆時手才不會遮住先前描繪的線條,好定出適當的距離。

10. 在葉表畫上葉脈

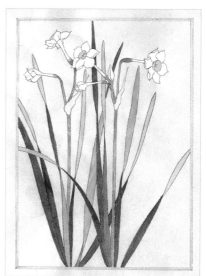

利用前一步驟使用的綠色,再加上普魯士藍所調出的深綠色來表現葉脈,盡量以約1公釐的間距描繪。

12. 畫上花莖的脈絡

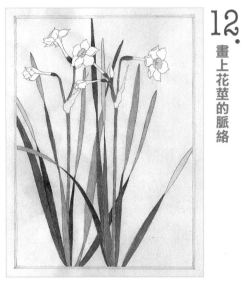

以普魯士藍＋永固深黃調出的綠色畫出花莖脈絡。此時描繪的線條要比葉脈細，線條間距也要盡可能縮小。

13. 花朵根部或花蕾以橄欖綠線描

在花朵根部或花蕾加上橄欖綠。此部分的綠色必須若隱若現，所以用重覆的短線描畫出不同的濃淡，作出效果。

14. 枯萎的皮層以褐色著色

包覆花朵的皮層枯萎後，顏色也會隨之轉變。在此以焦棕色＋白色著色。之後在皮層畫上脈絡，並在雄蕊部分加上朱紅色，全畫完成。

達人的祕訣

長線條的線描，以間斷線條連接而成也無妨

我的畫作常運用線描技巧。從用墨線描繪輪廓開始，葉脈或莖部脈絡等也都使用線描。水仙的範例中，我在花莖及葉片上畫出了筆直的細線。為了描繪出這樣的線條，可以像是拿起筆寫字一般，將手置於紙張上方作畫。很多人一拿起筆手就會懸空，不過，如果像我的畫作一樣留白很多的話，將手放在那些空白處也無妨。

一氣呵成所畫出的筆直長線會較為流暢，若真覺得有困難的話，中途停下手來，一段段地連接而成也無妨。但是，必須注意線條收筆時要稍微細一點，隨時謹記線條還未完成，切實連接各段線條。還有就是心情要放輕鬆。

將線條公式化處理

❖

為舉出高度運用線描的例子，我試著描繪狼尾草的小穗。小穗尖端的剛毛看似不規則，摘下其中一粒仔細觀察後會發現，剛毛的伸展其實是有規則的。只要記住固定的公式，之後重覆相同的動作即可。

牢記剛毛長相後，掌握固定公式描繪

小穗尖端的剛毛，由每粒小穗根部所長出的約十根剛毛所形成。在此以永固玫瑰紅＋象牙黑調出的暗紅色細線，掌握固定公式描繪出來。

達人的祕訣
描繪細線時，先順過筆尖

用細筆仍然畫不出細線的話，那就是因為筆毛吸附的顏料過多，或是筆尖並未順過。此時，可將吸附顏料的筆毛在調色盤上輕蘸幾下。另外，也可以事先用幾張面紙折成面紙疊，下筆前先在上面順順筆尖。握筆力道是描繪出粗細一致線條的關鍵，必須反覆練習，掌握其中訣竅。

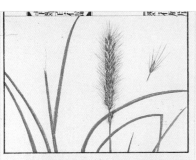

小穗輪廓線內側，
以橄欖綠著色。

為表現出狼尾草的特徵，嘗試畫出根部

左圖右上角處，是我摘下一粒小穗，觀察後試著描繪出來的圖案。草類若連根部都一起畫出來的話，整個畫面立刻顯得有趣多了。

【狼尾草】生長於草地的禾本科多年草本植物，高30～80公分。由於這種植物需要使點勁才能拔起來，因此日本稱為「力草」。葉片為線形，秋天長出圓柱狀花穗。

❖ 以滴染法描繪落葉

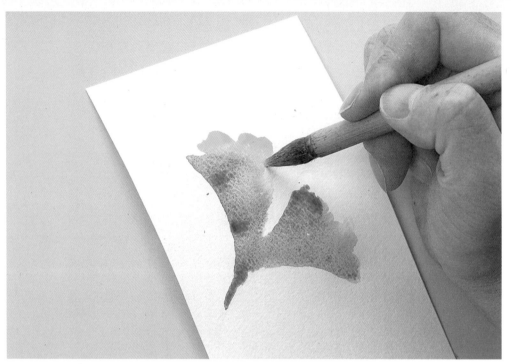

趁之前顏料未乾時，著以其他色彩創造暈染效果

所謂的滴染法是指趁之前上的顏料未乾時，於某些部位重疊塗上其他色彩；像範例的銀杏葉，是先以水畫出銀杏葉形狀，之後再以綠色、黃色等色彩描繪而成。只要事先以水確實勾勒出形狀，著色時便能心無旁騖地專注於色彩的運用。雖然，偶爾可能也會因不習慣此技法而失敗，不過當成功畫出意想不到的效果時，實在令人雀躍萬分。

傳統日本畫的技法中，有一種叫做「滴染」。這種技法是趁之前上的顏料半乾時，重疊塗上其他色彩，當兩種顏色相互暈融後，便會出現獨特的效果。此技法是尾形光琳（1658～1716，日本著名畫家、工藝家）所創，據說也因此常為琳派畫家運用。

剛開始運用時可能會覺得無法得心應手，不過一旦習慣，便能創造出理想中的味道了。對於植物畫而言，此技法的運用層面十分廣泛。範例畫的是銀杏葉，與其他題材相較之下，銀杏葉比較簡單，希望大家能以此題材多多練習。

達人的祕訣
廣泛運用於植物畫的滴染法

像枯葉或老樹枝幹等，都有局部變色的情況。描繪此類題材時，由於色彩界線曖昧不明，若以普通筆法描繪就會顯得不自然。此時，可以使用滴染法，藉由色彩的交互暈融，色調的變化也就顯得自然多了。如果想要擴大暈染範圍，便以較多水分調成的顏料重疊著色。如果只想在極小部分創造出暈染效果，便僅須將筆約略輕沾一下即可（參見68頁「暈染效果」）。雖然，此技法很難確實掌握其效果，不過最重要的還是在於習慣與否。建議大家可以參考範例的銀杏葉，嘗試反覆練習。

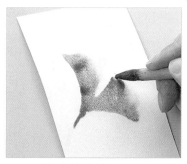

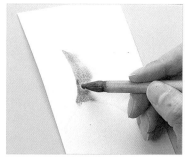

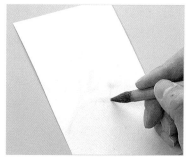

3. 葉片前端先留白，不著綠色

因為想在葉片前端畫出變色的樣子，所以該部位暫且先不塗上綠色。以滴染法作出的顏色效果，乾了之後還會再變淡，故最好事先考量色彩變化，使用稍濃的顏料。

2. 趁水分未乾前，以橄欖綠著色

以圓筆吸滿橄欖綠顏料，趁畫紙上水分未乾前著色。只要將筆置於其上，色彩便會逐漸在水分塗過的範圍內暈開，直到輪廓線的地方為止。

1. 以圓筆吸附水分後，描繪銀杏葉

以飽含水分的圓筆，毫不猶豫地勾勒出銀杏葉形狀。不僅輪廓線，輪廓內側範圍也須以水分塗過。到了後面的步驟，便能了解為何不用鉛筆描繪。在此，建議使用西洋畫紙。

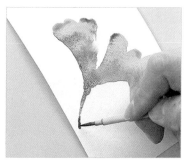

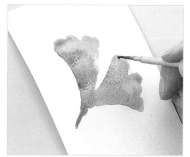

4. 葉片前端以黃色著色，再輕點上褐色

葉片前端以永固深黃著色，趁顏色未乾前，以細筆在葉片前端加上褐色。此處不太像是「塗」，感覺上比較像是「以筆輕觸」。

5. 葉柄尾端也加上褐色，全畫完成

這片銀杏葉是在完全轉黃前掉落的。由於葉柄正開始枯萎，逐漸變為褐色，故在該部位也加上褐色。

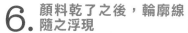

6. 顏料乾了之後，輪廓線隨之浮現

雖然沒有特意描繪，等到濕濕的顏料乾後，清晰的輪廓線便會自然浮現。至此應該能了解，起初不用鉛筆描繪輪廓線的理由何在。

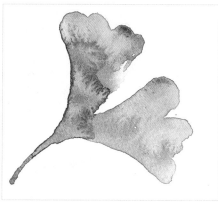

以點描法描繪花卉

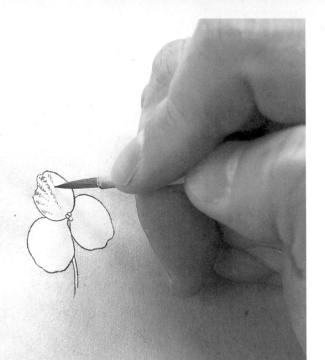

以點描法描繪出正從白轉紅的鑲邊紅繡球

鑲邊紅繡球的裝飾花瓣剛開始是白色的，後來會逐漸變成紅色。我嘗試以點描法描繪出變色過程中，所浮現出的紅色斑紋。在放大鏡之下，可看出斑紋是由無數的斑點構成，不過肉眼完全無法辨識那是點的集合。然而，畫出的點若過於細小，會降低其應有的效果，並因此失去運用此技法的樂趣。所以，描繪的斑點應維持在適當大小。

比線描更為細膩的表現手法便是點描。話雖如此，在此所指的點描，並不是像法國印象派畫家秀拉畫作中的點描畫法，而是以重疊斑點描繪出花紋的一種技法。在描繪鑲邊紅繡球花朵上的斑紋，或是帶有細微斑點的杜鵑等植物時，都可以加以運用。

【鑲邊紅繡球】鑲邊繡球花的一種品種。高1.5～2公尺。夏天綻放的藍色花朵為聚繖花序，周圍還有白色的裝飾花朵（花萼），會逐漸轉為紅色。

達人的祕訣

以畫肖像畫的心情，描繪植物畫

我的植物畫並不是要忠實描繪出花草的實際樣貌。譬如鑲邊紅繡球花瓣上的紋路的「暈染」所畫出來的效果其實比「點描」更像實物；不過，如此一來花紋也會隨之變得模糊不清，故刻意以「點描」處理。真要舉例的話，我的植物畫就像是肖像畫。肖像畫首重人物個性，藉此凸顯個人特徵，我的植物畫也是相同的道理。若真要講究正確性，畫作再怎麼樣也比不上相片，所以植物畫只要仔細描繪出腦海中最強烈的印象即可。

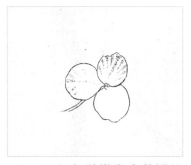

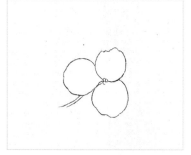

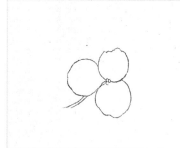

3. 以紅色點描畫出花瓣的花紋

以鮮豔的劇院紅（Opera Red）慢慢將花紋點描出來。植物畫中鮮少單獨使用這麼鮮豔的紅色，不過用於描繪鑲邊紅繡球，卻反而能顯出花朵的生命力。

2. 整體塗上濃厚的白色

花瓣整體塗上濃厚的白色。白色顏料若加太多水的話，會在和紙上暈開，超出輪廓線，而且還會影響白色的顯色效果，故在此使用較濃的顏料。

1. 以墨線描繪花瓣及花莖的輪廓線

花瓣及花莖輪廓線以墨線描繪。有些鑲邊紅繡球的花瓣邊緣呈鋸齒狀，不過在此所畫的花瓣邊緣屬於圓滑狀。花瓣邊緣的形狀各有不同。

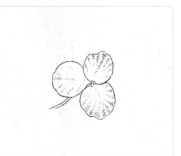

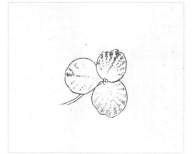

4. 根據整體感覺，添加點描密度和濃淡

點描無法一次完成，剛開始必須先淡淡地點出大概，之後再根據整體感覺，逐步添加。紅點的濃淡，以顏料的水量多寡來調整。

5. 清楚描繪出斑紋的差異

實際觀察花瓣會發現，三片花瓣的斑紋或顏色深淺各不相同。在此，以劇院紅＋礦紫的混色，清楚描繪出其中的差異。

6. 中心及花莖塗上一抹淡色，全畫完成

花的中心處以膚色修飾，莖部以混合藍＋白色調出的水藍色表現後，全畫完成。由於花瓣顏色偏淡，不論是膚色或水藍色，都以稍多水量調和，淡淡著色。

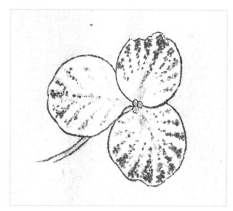

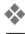

靈活運用暈染效果

在顏料暈出輪廓線前，以面紙吸去多餘顏料

為了以「暈染」表現鑲邊繡球花的花瓣，我用稍多水量調和藍色顏料。因此，於和紙上著色時，顏料可能會暈開來，甚至超出輪廓線。在顏料暈出輪廓線前，可用面紙在輪廓線附近輕押，吸去多餘顏料。和紙的吸水性極佳，適合用於暈染技法，但是偶爾也會出現過度暈染的情況，所以一定要事先準備面紙，以備不時之需。

我們可以利用顏料的暈染效果，來表現花、葉局部的微小變化。趁之前的顏色未乾，利用沾有其他顏色的畫筆輕描即可。本書之前已介紹過「滴染法」（參見64頁），不過要描繪細微部分的變色時，便可以靈活運用暈染效果。

範例的鑲邊繡球花隨著被雨水打濕的次數越多，會逐漸從白色或水藍色轉變成為紫紅色或紫藍色，過程中花瓣會出現局部變色的情形。我嘗試以暈染效果表現出那微妙的色調。

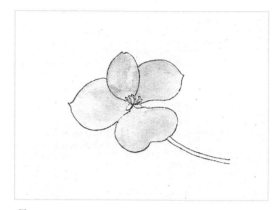

1. 以淺藍色為花瓣著色

以混合藍加稍多水量調出的淺藍色為花瓣上色。花瓣的著色，除了白色之外通常不會使用單色，不過在此為表現出花瓣的透明感，以單色著色，並用稍多水量調出沉穩的色調。

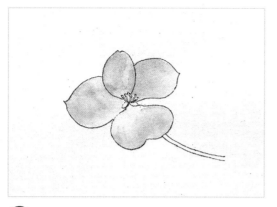

2. 在淺藍色乾前，加上礦紫色

花瓣的淺藍色乾前，在左側花瓣尖端畫上礦紫色。礦紫色也以稍多水量調和，下筆時只須將筆尖約略沾一下畫面即可。礦紫色會與淺藍色交融，並暈開來。若礦紫色有可能暈出輪廓線時，便取面紙吸去多餘顏料。

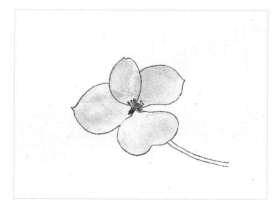

3. 中央的花以深群青描繪

花瓣中央部位的花以深群青（Compose Ultramarine Deep）描繪。順帶一提，這種花被稱為鑲邊繡球花的「中性花」，另外一種叢聚的小花則被稱為「兩性花」。

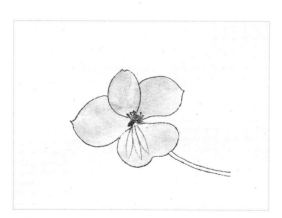

4. 在花瓣畫上脈絡

同樣以混合藍在花瓣畫上脈絡。不過在畫脈絡時，要減少水量，調出較深的顏色。

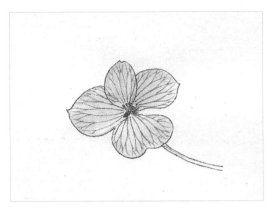

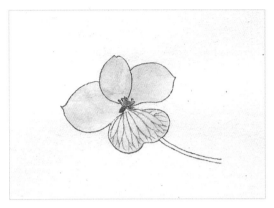

6. 在莖部畫上淡紅色，全畫完成

即便花瓣形狀、大小各異，畫上等間隔的脈絡後，花朵看來便顯得美麗嬌豔。畫完脈絡再於莖部整體塗上白色，待白色顏料乾了之後，畫上永固玫瑰紅，全畫完成。

5. 描繪花瓣脈絡時，先予以公式化處理

花瓣的脈絡和葉脈相同，都有一定的形式，只要牢記後重覆同樣的步驟即可。運筆方向由中心朝外側畫。

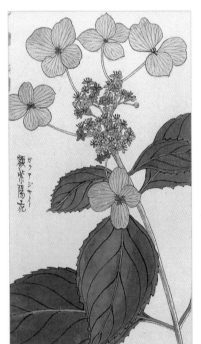

ガクアジサイ
額紫小陽花

表現出鑲邊繡球花花瓣的透明感

比起生長濃密的洋繡球，我還是比較喜歡花朵稀疏的鑲邊繡球花。作畫要點在於以淺藍色為花瓣著色，表現出透明感，之後再描繪脈絡。別忘了也要把花瓣微妙的色調變化畫出來。

【鑲邊繡球花】八仙花科的落葉灌木。初夏時，枝頭所綻放的花朵形成大範圍之聚繖花序。花序周圍有花萼形成之藍紫、白色等方形裝飾花，看來像是鑲上了一圈邊飾一般。

喚醒花朵生命力的多樣技法

建議那些想將植物畫畫得更好，卻總是不得要領的人，可以將各種素材適用的技法牢記於心。不懂任何技巧就要玩柔道一樣，很多時候常會覺得左右支絀、束手無策。本書介紹了幾種基本技法，當然還有許多其他類型的技法。若想早點學會，可以挑選自己喜歡的畫作，練習其中所運用到的技法。起初先試著依樣畫葫蘆，等到完全吸收之後，再嘗試運用那些技法，畫出屬於自己的作品來。藉由這樣的過程，應該能夠迅速將那些技法融會貫通，運用自如。

學習作畫技法，最重要的是起步時不能太貪心，每一種都必須慢慢熟悉。譬如，我的畫大多是將和紙覆於鉛筆草圖上，描摹而成；要學會這樣的畫法，首先可以反覆練習畫鉛筆草圖。熟了之後，再牢記

以墨線描摹的訣竅。有自信掌握這個步驟後，再練習用顏料上色。如此循序漸進地加以練習即可。

還有一點非常重要，由於花草是由「花」、「葉」、「莖」等部位所構成，各個部位都有不同的畫法，所以必須一一摸索出適用於各部位的技法。譬如下方的虞美人，是我畫在素描簿中的觀察記錄，我在畫中以各種角度描繪花朵，並且單獨畫出花瓣、雄蕊、雌蕊，以及莖部。光這麼一幅畫，便使用了暈染（花）、線描（花瓣、莖部纖毛）、點描（雄蕊）等技法。

花草必須充分運用全身上下各種器官，才得以維繫生命。我認為若能謹慎地將之一一描繪下來，完成的畫作也能賦予花草全新的生命力。植物畫不應該只重視畫得美不美，正不正確，而應著眼於是否成功地描繪出花草的生命力。這樣的

畫作不僅能讓觀賞者心情愉悅，也能憾動人心。因為，人類與花草的生命節奏是相互呼應的。這便是我在畫植物畫時，所秉持的一貫信念。

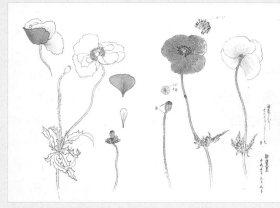

虞美人（摘自我的素描簿）。

追求極致的植物畫

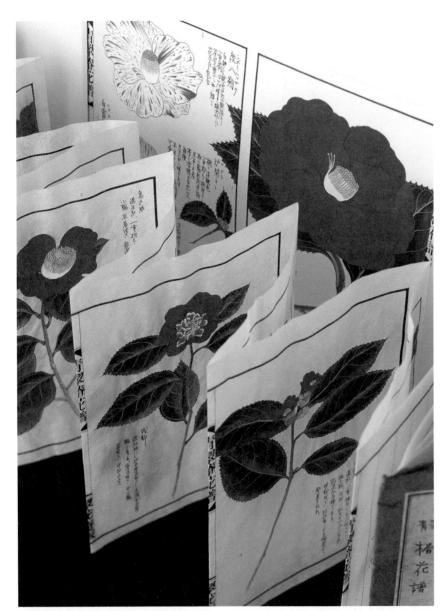

我有許多畫都採「日式線裝書」風格描繪，不過上圖前方的畫則是製成「折本」。像展覽時，日式線裝書頂多能攤成兩頁；折本就能視情況調整攤開的頁數，看起來也很豪華。所以，我的折本

可說是用來展示的。製作流程是先將大張和紙縱向裁開，然後把裁好的紙張連在一起，作出空白折本之後依序畫出邊框、描繪圖案、寫上文字，最後再做封面即大功告成。

我之所以會全心投入畫山茶花，是因為有位人士在我的首次個展會場中說「你就畫個平成年間的百朵茶花圖，怎麼樣」，並

在之後的兩年半就送了我五百種以上的山茶花。我從中挑選了88種山茶花入畫。從此之後，山茶花便成為我的招牌了。

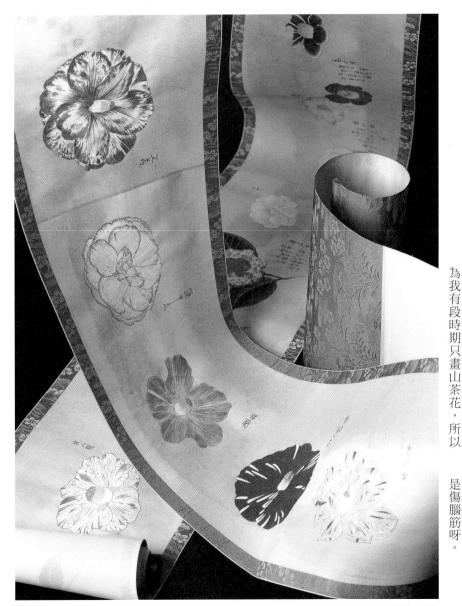

山茶花具有強烈的獨特風格，即使品種相同，顏色和形狀也各有差異。它光滑渾厚的葉片媲美花朵，同樣搶眼。或許是因為我有段時期只畫山茶花，所以有人誤以為我非山茶花不畫。也因此，個展中即使陳列出其他花卉作品，偶爾還會有人對我說「這山茶花還真是特別呢」。還真是傷腦筋呀。

我到博物館去觀賞館中所展示的畫軸時，讓我心嚮往之的不是畫軸，而是橫向的長型玻璃展示櫃。我因此想要有件能收藏在那種展示櫃裡的作品，所以將繪有三十多種山茶花花朵的作品送去裱褙，製作成展開全長3公尺又80公分的畫軸。現今依然還有這些替人裱褙作品的裱褙店呢。

73

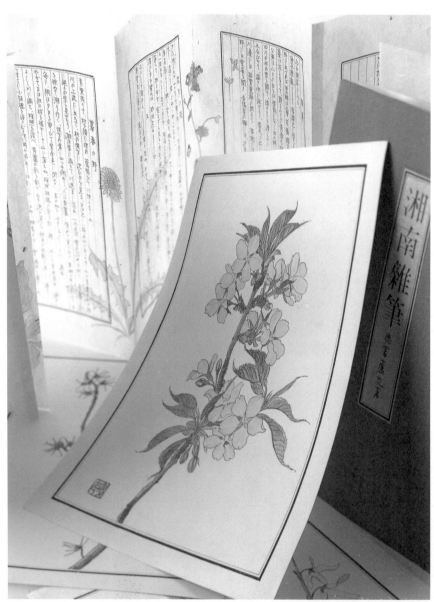

賞花時的主角—染井吉野櫻是在花朵凋謝後，才會長出葉子來；相較之下，先發葉子再開花的山櫻花比較值得一畫。剛長出的新葉摻雜著朱紅色，綠色與朱紅色微妙的透明感看來十分美麗。實際將之入畫，便能真正感受到植物不僅花朵精彩而已。

這是以厚紙裱底的櫻花圖，和紙藉由此道手續也會變得較耐用。後方是我親手做的書，話雖如此，內容卻是取自於德富盧花一本名為《湘南雜筆》的隨筆。這本隨筆主要描述明治30年左右（西元1897年）逗子當地居民的生活及自然景象。我擷取了書中喜愛的部分內容，從1月到12月分為12篇，根據不同的季節描繪花草插畫。偶爾，也能試試以這樣的方式享受植物畫之樂。

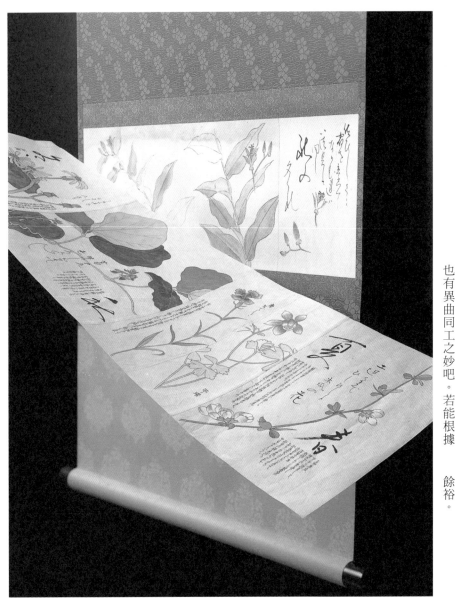

最近有很多房子都沒有壁龕，然而還是有很多家庭習慣在牆上掛起掛軸。西方習慣以織有花樣的掛毯作為裝飾，或許掛軸也有異曲同工之妙吧。若能根據四季更迭，更換不同花草圖案的掛軸，便能為屋內創造出季節感。我希望在這瞬息萬變的時代裡，仍能享受到時光流逝之樂的餘裕。

後方掛軸描繪的是秋天綻放的油點草。花草掛軸過了季節還不更換的話，看起來會顯得不搭調；為了那些懶得更換，只想用一幅畫了事的人，我將四季的花全都畫在同一張畫紙上了。別當真，這只是玩笑話而已。這是我自己將繪有四季花卉、顏色厚度等感覺各異的和紙，連接而成的作品。右起依序為木瓜（春）、洋牡丹、紅瞿麥（夏）、葛藤（秋）、山菊（冬）。

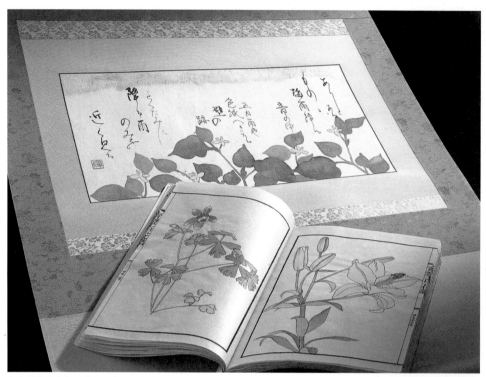

上方掛軸繪有魚腥草，加上長谷川素逝的「萬物浸淫梅雨聲中」（ありとあるもの梅雨降る音の中　）等名俳句而成。下方是做成日式線裝書的畫作，其中右圖是蝦夷透百合，左圖是洋牡丹。花草畫不僅可以裱褙，還有各式各樣的呈現方式。像和式拉門或屏風等就常被畫上花草，另外掛軸也常以花草入畫。像這樣試著以玩心多方嘗試，植物畫的世界也會隨之變得寬廣。

繪畫需要體力也需要毅力。所以當我疲累時，都會對難畫的題材敬謝不敏，只選擇當下身心狀態能夠應付的來畫。也因此，只畫小品畫的日子一久，就會想要挑戰之前敬謝不敏的艱難題材。這或許就和持續吃清淡食物後，就會想要盡情大啖油膩食物的道理一樣。我都會像這樣誠實選擇自己當時想畫的題材作畫。

當一個人習於畫植物畫後，在看到花草的瞬間就會有種直覺告訴自己這能畫，這還不能畫。我在這種時候，只會畫那些能讓我自然下筆，又能樂在其中的題材。如果覺得要畫好幾朵花很難畫，那就只畫一朵花。不可思議的是，只要持續畫下去，不知不覺中也就能描繪出之前難以處理的題材了。

76

我常會將畫好的10種花草，以作各自彙整成冊後，自然呈現出整體感。對於古典有興趣的人，可以描繪萬葉花（萬葉集中曾出現過的花朵），再加上和歌。決定主題後，嘗試製作作品集也是樂事一椿。

日式線裝書或折本的形式製作成冊，而且每本書都會設定主題。不然就全都畫山茶花，不然就只收集春天的花草，將這些不同主題的畫

上方折本右側是虎耳草、左側是魚腥草。該書是以白色的花朵為主題，另外也試著畫了鵝掌草、梔子花等。右頁的掛軸上也畫有魚腥草，不過兩者畫法截然不同，希望大家能夠比較看看。下方折本都是原本各畫兩幅，再從中擇一的作品，右側是草紫羅蘭、左側為風鈴草。因為都是粉紅色的花，所以才排在一起，不過兩者花葉的造型截然不同，十分有趣。

畫畫是件快樂的事。開始作畫後，或許就會想和他人分享那份快樂，也會想要畫手繪信送給親朋好友。而收到的人，或許也會沉浸於一種美好的滿足感中。

手繪信的風氣就是藉由這些動作擴展開來的。除了明信片之外，還可以試試在信紙、信封上作畫，如此一來繪畫的樂趣也會隨之增加。

我試著做花草的郵票。先在一種稱為「鳥之子」的淡黃色厚質和紙上，以打洞機（在皮革上打洞的工具）打洞，接著將紙張裁切成郵票大小。由於畫面很小，所以將花草予以圖像化後描繪出來，並且在背景塗上金漆。當然這些「花卉郵票」是作好玩的，不能真貼在信封上寄出去。寄信時雖然必須貼真正的郵票，不過郵局發行的花草郵票種類繁多，也可以挑選具季節感的來使用。

一邊素描花草，一邊絞盡腦汁地構思這畫可以用什麼形式呈現，也是樂事一樁。大部分的情況都是描摹到和紙上，另外也可以做成書或掛軸。想法稍微拐個彎，還可以做成郵票或撲克牌呢。古人會將圖案畫在扇子或燈籠上，也會畫在木板或貝殼上，幾乎任何東西都可以拿來作畫。像這樣發揮無限創意，繪畫的世界也會變得更加寬廣。

上圖是手繪的山茶花撲克牌。由於山茶花品種多，所以黑桃畫的是白色山茶，梅花是斑紋山茶，紅心是紅色山茶，方塊是桃色山茶，另外四張鬼牌也畫了四種不同品種的山茶花。撲克牌背面以紅金雙色設計出山茶花的藤蔓花紋，並以網版印刷處理。這是季刊《銀花》推出88種山茶花特集時，我所製作的作品之一。我打算不久後，製作結合植物畫與貝殼的作品。

完成圖・在草圖階段，描繪出花、葉、枝等特徵

往外捲的花瓣、邊緣呈鋸齒狀並具厚度的葉片、長著刺的枝條等，薔薇的特徵非常多。越是熟悉的花卉，越容易疏於觀察，草草了事。所以在鉛筆草圖階段，就要仔細觀察，描繪出特徵。只要草圖畫得好，著色時也就能得心應手。

❖ 表現薔薇的魅力

我最常用的畫法就是先畫草圖，然後再覆上一層和紙描摹；但是，當然也可以在素描簿中的草圖直接著色，完成一幅作品，可能後者才是一般的作法吧。以下將以薔薇的鉛筆素描，介紹作畫順序及訣竅。

【薔薇】薔薇科薔薇屬植物之總稱，其中也有蔓性品種。枝條、葉柄有刺。葉片屬於羽狀複葉。花朵有一重瓣、半八重瓣、八重瓣等，具多種花色。

2. 輕輕描出雄蕊的大致位置

花瓣繁多的八重瓣在尚未完全綻放時最值得一看，而範例描繪的是一重瓣薔薇全開時，雄蕊顯露於外的樣貌。先以鉛筆輕描出數十根雄蕊的大致位置。

1. 從一根雄蕊開始畫

或許有些人在作畫時會煩惱不知該從何下筆，其實只要從最關鍵的重點部位畫起，之後便能自然而然地畫下去了。畫植物畫的話，花朵便是重點。從花朵中的那一根雄蕊開始下筆。

4. 也要畫出雄蕊尖端的花藥

雄蕊由細長的白色花絲，以及附著著花粉的花藥所構成。在此，也描繪出尖端的花藥。鉛筆可以使用2B，使用前要先將鉛筆削尖。在此步驟，須以尖銳的筆尖仔細下筆作畫。

3. 叢生題材從前方開始畫

要描繪像雄蕊這種叢生題材一方面需要耐心毅力，另一方面只要記住固定的步驟，重覆下筆即可。此時，當然先從前方看得最清楚的部分開始畫。

5. 花瓣從內側開始畫

雄蕊畫完後，接下來畫花瓣。在此，從連接著雄蕊內側的花瓣畫起。因為才剛畫完細膩的雄蕊，內側的微小花瓣感覺上似乎也放大了許多。

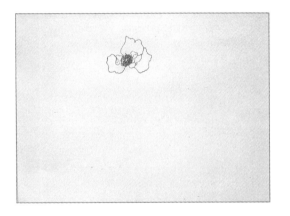

6. 從前方看得見的花瓣畫起

描繪重疊的花瓣時，可以從前方看得見的花瓣開始下手。若選擇像八重瓣薔薇那種花瓣繁多的花入畫，要區分出一片片的花瓣就非常費事了，不過此處畫的是一重瓣的花朵，畫起來也比較容易。

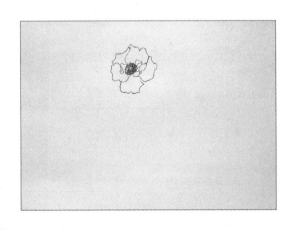

7. 只要畫出輪廓線

薔薇的花瓣具有一項特徵，那就是綻放前會往內捲，綻放後則會往外捲。瞭解那種特徵的人，可能不自覺地就會想在花瓣上畫出陰影或脈絡，不過這些都可以等到著色階段再畫，草圖只要畫出輪廓線即可。

8. 慢慢描繪出靠近花朵的莖部

花朵完成後,接下來描繪連接花朵的枝條。首先大概描繪出整體輪廓線之後,就直接著手開始描繪細節。畫出花朵中心的雄蕊後,畫圍繞著雄蕊的花瓣,再來則是處理連接著花朵的枝條,只要照這樣的順序作畫,草圖看起來也不會過於紊亂。

9. 花蕾的特徵在於鼓漲的外形及尖端

在此,畫出花朵左方的花蕾。我覺得把花蕾連同綻放的花朵一起畫進去,便能表現出時光行經的腳步。花蕾的特徵在於鼓漲的外形及尖尖的前端,必須仔細地描繪出來。

10. 畫枝條時,先畫左側輪廓線

描繪細長的枝條時,須顧及枝條彎曲情況,一氣呵成地畫出左側輪廓線。畫枝條輪廓線時,線條若不能一氣呵成,斷成一截一截的話,不但會大為削弱枝條的氣勢,也無法統一粗細。

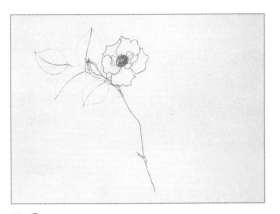

12. 約略描出葉片形狀

配合中央葉脈，約略描出葉片形狀。若是邊緣圓滑的葉片，無須事先描邊，直接下筆即可；不過因在描繪薔薇呈鋸齒狀的葉緣時，有時畫著畫著就會畫歪，故以鉛筆先輕描出大概輪廓。

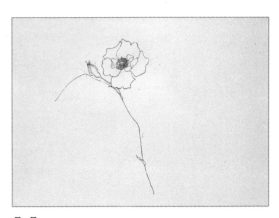

11. 葉片從中央的葉脈開始畫

從枝條延伸出去的葉片，首先畫出中央葉脈的那一條線。葉片的方向與扭轉情況各不相同，只要畫出中央的葉脈，就能掌握葉片方向及大小。

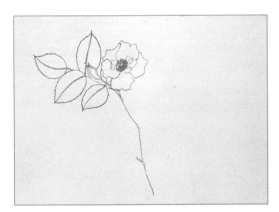

14. 以兩條線描繪出中央的葉脈

在中央的葉脈再多加一條線，以兩條線表現。因為在為葉片塗上綠色時，中央的葉脈將略不上色，整個葉片只有該部位會塗上其他色彩。在草圖階段，就必須事先考慮到這些細節。

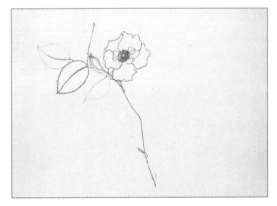

13. 作畫時，強調葉緣鋸齒

順著葉形輪廓，一邊強調葉緣鋸齒，一邊以固定節奏畫下去。實物的葉緣鋸齒原本更為細小，不過照實描繪的話反而不明顯，故約略以這樣的間隔，強調線條形狀。

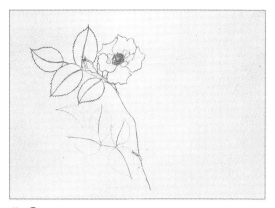

16. 從前方看得清楚的葉片畫起

描繪交疊的葉片，可從前方看得清楚的葉片畫起。此例尚屬容易，遇到葉片更多的題材時，有時便會煩惱不知該從哪一片葉片下筆，屆時請仔細觀察後再動手作畫。

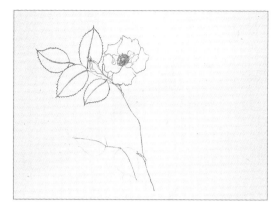

15. 左下方葉片也以相同手法描繪

左下方葉片也以相同手法描繪。仔細觀察薔薇枝條會發現，莖部末端長著兩個小小的突起物，稱為托葉。不同品種的托葉形狀各異，只要將之記於腦海中即可。

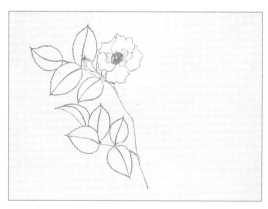

17. 葉片的捲曲扭轉也是重點

葉片的排列並非井然有序，有些會扭轉，有些則會捲曲。這些姿態都會讓畫作看來更有變化，所以也將枝條前端那些葉片的活潑姿態描繪出來。

達人的祕訣

在質地細緻的紙張上作畫

素描簿的紙質雖然各不相同，不過在畫植物畫時，最好使用質地細緻的紙張。如此一來，不論是素描草圖，或是正式作畫時，都能細膩地描繪出雄蕊、雌蕊，或是生長在葉片末端的托葉等細部。若使用摸起來粗糙不平的紙張，上述細膩的線條便會顯得斷續而模糊。不過，表面光滑的描圖紙以鉛筆線描畫時還好，但由於這種紙的吸水性很差，並不適合用於顏料著色。著色時，要使用水彩專用畫紙。

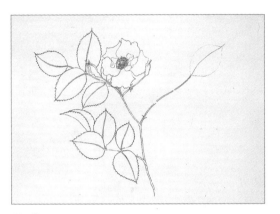

19. 慢慢描繪出右上方的枝條

描繪出右上方細細的枝條，由於過程中會略過葉片連接處不畫，所以作畫時更須注意維持枝條的固定粗細。在此情況下，先畫上側再畫下側輪廓線。

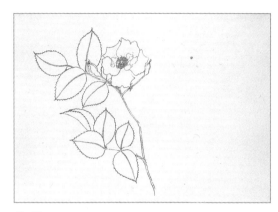

18. 先畫上枝條右側輪廓線

描繪莖部的輪廓線時要先畫左側線，再畫右側線；因為如果順序相反的話，手或筆會阻擋視線，因此抓不準間距，對線條的描繪造成妨礙。

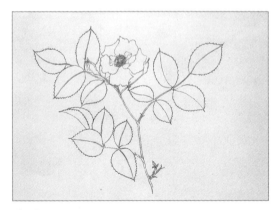

20. 作畫時注意葉片生長方式

葉片的生長方式依品種而有所不同，薔薇是在枝條最前端長出單片葉子，後方在枝條左右兩側相同位置也會長出葉來。這樣的型態稱為「羽狀複葉」，即便不知道專有名詞，只要觀察過後，便能描繪出正確形態。

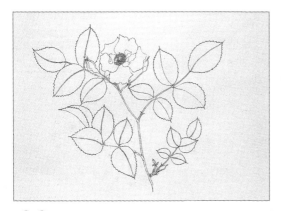

22. 不同枝條所長出的葉片大小不同

莖部右下方的葉片整體看起來偏小，草圖也應照實描繪。薔薇的葉片越靠下方越小，是因為葉片是從上方開始依序往下生長下去的。

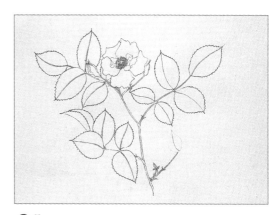

21. 別漏畫莖部右下分枝處的小葉片

莖部右下分枝處長出了小葉片。剛冒出來的新葉，形狀和鮮豔的花瓣以及其他油亮的葉片不盡相同，充分展現薔薇的生命力。別忘了這個小細節，仔細將之描繪出來。

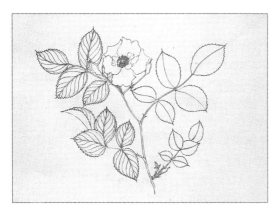

24. 葉背不畫葉脈

薔薇的葉脈比較單純。將描繪的步驟公式化後，再運用於其他葉片上。只要將固定模式記在腦裡，就算沒有實際的葉片在眼前，也畫得出來。葉背雖然也看得到葉脈，不過可以不用畫。

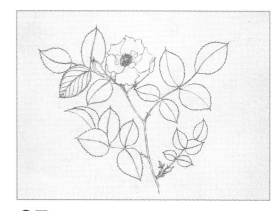

23. 描繪出葉脈

仔細觀察一片葉子後，再針對葉脈進行寫生；但是如果畫得太細的話，又會過於麻煩，所以可以適度加以省略。這是描繪葉脈的基本工夫，寫生時可選擇一片葉脈清晰的葉子作為題材。

25. 葉脈必須配合葉片大小

只要一畫上葉脈，平板的葉片瞬間出現表情，並且變得栩栩如生，真是不可思議。大片葉子的葉脈間隔就畫得寬一點，小片葉子的葉脈間隔就畫得窄一點。

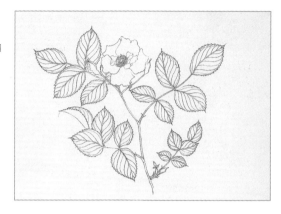

26. 描繪出枝條上的刺，全畫完成

刺是薔薇的特徵之一。觀察刺生長在哪些位置後，下筆時注意刺的大小及方向，一一描繪出來。

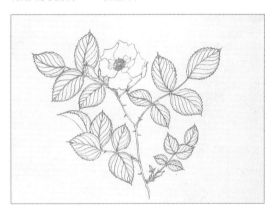

達人的祕訣
以素描簿採集花草

　　隨著四季更迭而生長的花草，並非隨時想看就可以看得到的。只要事先將之畫在素描簿中，一攤開畫本，不論是顏色或形狀，就連繪圖當時的情景都會一併浮現心頭。只要把那些畫當作草圖，冬季裡也能描繪出春天的花朵。建議各位可以將素描簿當作花草的採集冊，靈活運用。

範例中所畫的薔薇，是鄰居說著「這是自家庭園中綻放的薔薇，不嫌棄的話請收下」，一邊抱來送給我的。那如深紅色天鵝絨的一重瓣，舒展的葉片，再再流露出「於庭園中綻放」的感覺，讓我不禁想要提筆作畫。我很少畫西方的花朵，至今除了野生的野薔薇之外，沒有畫過其他種類的薔薇。嘗試畫出這株薔薇後，這才覺得西方的花朵也不錯呢。範例中的薔薇，就是一株如此有魅力的花朵。

我幾乎沒有畫過從花店買來的花。之前曾經畫過人家送的花，不過最常做的還是趁散步時，隨手將看見的花朵描繪下來。我雖然住在東京市區中，然而不論是住家庭園、碩果僅存的小塊空地、還是路旁，四季都能看到形形色色的美麗花草。我住家附近還有座植物園。植物園的遊客稀疏，正好有利於我專心素描。園內的植物大多都有標示學名，我也因此獲益良多。植物畫的素材，在我們的日常生活中俯拾皆是。希望各位也能帶著素描簿，一一發掘。

❖ 鉛筆草圖和墨筆輪廓線

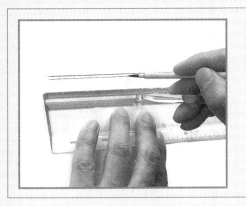

我常以墨線在和紙上作畫，不過大概有很多人會直接將素描簿中所畫的鉛筆草圖著色後，完成一幅作品吧。在前面章節，已經介紹過畫鉛筆草圖的訣竅。鉛筆雖然不能像墨筆一樣運用自如，只要削尖使用就能描繪細膩線條，同時只要多用點力道，也能畫出較粗線條。以薔薇那個範例來

說，花朵、雄蕊的線條，以及葉片輪廓線就是以不同線條描繪而成。參考著色後的成品（參見80頁），應該就能很清楚地看出其中效果。

若想更為突顯輪廓線的效果，可以嘗試以墨筆在和紙上作畫。還不習慣用墨筆作畫時，偶爾會畫出歪七扭八或粗細不一的線條，不過因為和紙和墨水原本就是天生一對，只要記住一些訣竅，應該就能靈活運筆，並且控制線條粗細了。

我之所以會用墨線描摹底圖，全是從日本畫所得到的啟發；日本畫會在底圖和正式作畫的畫紙間，夾一層類似複寫紙的東西描摹，然後再根據複寫線條以墨水描繪出輪廓線。雖然和我在底圖上，覆上和紙描摹的畫法有所不同，不過兩者都是根據底圖以墨線描繪出輪廓。在此階段，並非忠實描摹，而是邊修正、邊畫出自己想要的線條。上方的薔薇圖，便是以前述手法描繪而成。使用和紙的話，色彩深度也隨之展現出來。希望各位務必挑戰看看以墨線作畫。

畫出直線的技巧

由於我想畫出日式線裝書的風格，於是在畫面周圍畫出了框線。畫筆直的直線時，可以使用具有溝槽的直尺、玻璃棒，還有細筆。如左側照片所示，以像是握住筷子的姿勢同時握住細筆和玻璃棒，玻璃棒前端則置於直尺的凹槽中。以此姿勢沿著凹槽移動手部，便能畫出筆直的直線。改變手部握筆角度，就能調整線條粗細。可以利用此法，像我一樣畫出圍繞著畫面的框線，也可以自製信紙。

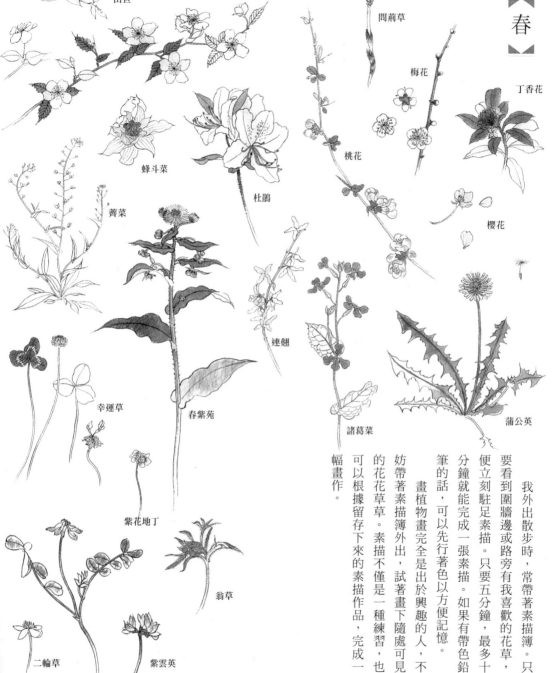

❖

攤開素描簿，各種野花盡入眼簾

【春】

山莒

間荊草

梅花

丁香花

桃花

櫻花

蜂斗菜

杜鵑

薺菜

連翹

諸葛菜

蒲公英

幸運草

春紫苑

紫花地丁

翁草

二輪草

紫雲英

我外出散步時，常帶著素描簿。只要看到圍牆邊或路旁有我喜歡的花草，便立刻駐足素描。只要五分鐘，最多十分鐘就能完成一張素描。如果有帶色鉛筆的話，可以先行著色以方便記憶。

畫植物畫完全是出於興趣的人，不妨帶著素描簿外出，試著畫下隨處可見的花花草草。素描不僅是一種練習，也可以根據留存下來的素描作品，完成一幅畫作。

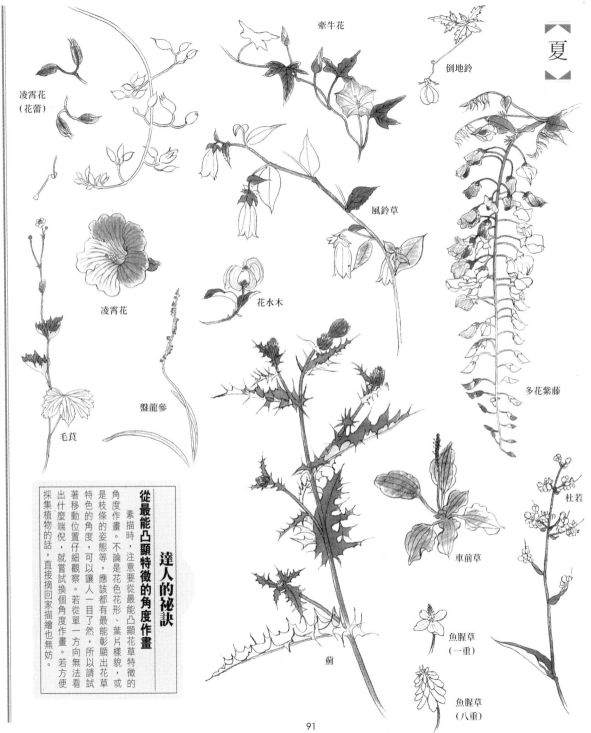

牽牛花

倒地鈴

凌霄花
（花蕾）

風鈴草

多花紫藤

凌霄花

花水木

盤龍參

毛茛

車前草

杜若

薊

魚腥草
（一重）

魚腥草
（八重）

攤開素描簿，各種野花盡入眼簾

達人的祕訣

從最能凸顯特徵的角度作畫

素描時，注意要從最能凸顯花草特徵的角度作畫。不論是花色花形、葉片樣貌，或是枝條的姿態等，應該都有最能彰顯出花草特色的角度，可以讓人一目了然，所以請試著移動位置仔細觀察。若從單一方向無法看出什麼端倪，就嘗試換個角度作畫。若方便採集植物的話，直接摘回家描繪也無妨。

91

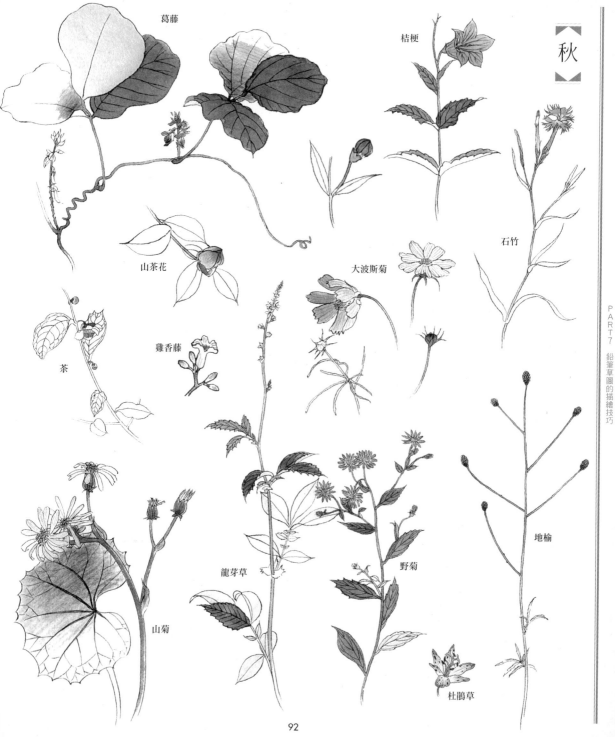

葛藤

桔梗

山茶花

大波斯菊

石竹

茶

雞香藤

山菊

龍芽草

野菊

地楡

杜鵑草

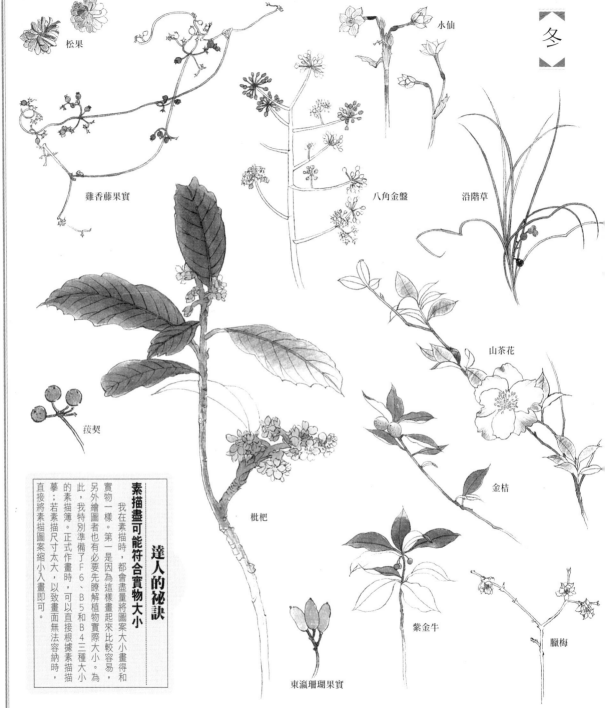

松果

水仙

雞香藤果實

八角金盤

沿階草

菝契

山茶花

枇杷

金桔

紫金牛

臘梅

東瀛珊瑚果實

攤開素描簿，各種野花盡入眼簾

達人的祕訣

素描盡可能符合實物大小

我在素描時，都會盡量將圖案大小畫得和實物一樣。第一是因為這樣畫起來比較容易，另外繪圖者也有必要先瞭解植物實際大小。為此，我特別準備了F6、B5和B4三種大小的素描簿。正式作畫時，可以直接根據素描摹；若素描尺寸太大，以致畫面無法容納時，直接將素描圖案縮小入畫即可。

93

〔我用了20年以上的畫材〕

● 我使用的是HOLBEIN24色組合（左
側相片），另外再添購永固淺黃、
黃綠色、混合綠、永固玫瑰紅、劇
院紅，以及NEWTON的橄欖綠。

● 紙鎮用於固定紙張。筆則準備了兩支
1號面相筆、四支2號面相筆、圓筆、
習字用毛筆；不過，作畫時大多只用
到2號面相筆和圓筆兩支而已。

我使用的畫材並不是很多，也沒什麼特別之處。顏料是HOLBEIN的管裝透明水彩顏料。筆只有日本畫所使用的2號面相筆及圓筆兩支，這樣就已經很夠用了。調色盤就是一般普通的調色盤。素描簿是MARUMAN的B5、B4、F6三種尺寸；筆洗則是使用旅行時所買的茶碗。

然後就是墨、硯、和紙。如果還有用來蘸筆的面紙就更好了。這麼一來，各位應該能了解畫我的植物畫，根本不需要什麼特殊的畫材了吧。

勉強說來，我可能會對正式作畫的和紙比較講究。手工製的和紙，不論是色澤、厚度或是紋理都有些微差異。一般而言，我都使用和紙專門店「紙舖直」一種稱為「K—34」的和紙。這種和紙，色澤帶著適度的黃色，以之作畫，運筆也能夠很流暢。

● **墨與硯**

墨硯使用習字所用的墨硯即可。墨水濃度調得較習字時稍淡一些，運筆也會較為輕鬆。黑墨可用於文字或線描，描繪水墨風格的畫作時（參見49頁），則用青墨較為合適。

● **筆洗**

我的筆洗是在九州有田所買的茶碗，因為買的時候才24歲，所以這東西也有四分之一世紀以上的歷史了。只要常換水的話，筆洗一個就很夠用了。

親手製作自己的落款（石印）

西畫用簽名即可，如果是日本畫風格的作品，有了落款，畫面更顯張力。有些作品是在簽名之後再用印，有些則單純只有用印。印章也可以使用自己的名字，不過我用的是「翠花庵」三字。這個雅號取自我最喜歡的一種西瓜名稱。雅號並不是用來裝腔作勢，而是因為好玩有趣才取的，所以若想以雅號示人的話，可以使用一些富有玩心的雅號。

落款用的印章材質有木頭或象牙等，我用的是石材印章。畫材店所販賣的材料大概從幾百日圓起跳。由於印章形式多樣，我大多是以鐵筆（右側）來雕刻。我目前所使用的石印有六種（左下）。其中有雅號「翠花」的西瓜形狀，還有在西瓜子中刻出「ふ」（為「富士男」開頭第一個假名）的印章等。因為是自己創作的東西，所以我會隨心所欲地在作品中發揮玩心。

後記

我在二十幾歲時開始畫植物畫，當時在印刷公司上班。我本來就喜歡繪畫，同時也畢業於美術大學，但是卻沒打算當個專業畫家，後來就安分地當起了上班族。即便如此，我還是想畫畫，當我一邊畫著手邊的鄉土玩具或陶瓷器時，心裡就思索著，「有沒有什麼東西可以讓我輕鬆自在地持續畫下去呢」。

我在那時候，始終認為「畫是用來畫的，不是用來看的」；然而，當我在偶然間走入博物館後，這樣的想法便出現了一百八十度的轉變。昏暗的空間中展示著屏風、畫軸、能劇表演服裝、掛軸等，不過真正強烈吸引著我的卻是用來收藏那些物品的展示櫃。押著畫軸的玻璃文鎮，以及畫作陳列位置的美感深深撼動我的心，我當下便決心要畫出能夠收藏於其中的作品。

從此之後，我一邊工作，回家後或週末時就持續畫些自己喜歡的主題。我還將一幅幅作品製作成冊。自製書採用日式線裝書風格，加上「翠花」之名，每一年會完成一本。累積到十本時，在某種機緣巧合之下，季刊《銀花》的編輯看到這些書後，便為我牽線介紹。由於編輯部的鼎力相助，我因此開了首次個展。

我本來想如果能就此一點一滴地畫出自己喜歡的畫作，就太幸福了；但是，就在我四十歲生日前夕，我所服務的印刷公司卻倒閉了。當時在前途茫茫的情況下，只覺得與其尋找新職場，更想要全心全意地盡情畫畫。而那已經是幾乎十年前的往事了。

後來，我每年都能召開數次個展，也有幸逐漸擁有眾多喜愛本人畫作的支持者。我就這樣誤打誤撞地踏上了繪畫這條路。

我的植物畫並沒有什麼像是範本的範本，而是在作畫過程中，自行歸納彙整出的畫法。日本畫也是根據底圖描繪畫作，不過卻不是像我一樣，根據素描描摹。顏料是因為之前手邊正好有水彩顏料，於是就這麼一路用到了現在。真要說什麼畫風的話，可能比較接近江戶時代的《本草學》或木下杢太郎晚年所畫的《百花譜》吧。一般鮮少將《本草學》的插畫定位為「作品」，而木下杢太郎的《百花譜》，也被視為一位作家兼醫學者太田正雄博士的業餘嗜好罷了；但是，正因為繪圖者在作畫時都摒棄了強烈的自我主張，主動貼近花草，所以才能畫出這麼好的

作品來。

想畫出不含邪念的自然花草，就不能將素材拉近自己，而是要自己主動走進素材的世界，否則便無法描繪出純粹的作品。只要主動貼近花草，每次作畫都會有新的發現，這便是繪畫的樂趣所在；每當發掘出什麼至今從未留意的事物時，總會讓人欣喜萬分。

我作畫時從不會貪得無厭。就像大家看我的畫作便能明白，我連背景都不畫，只畫花草。有時候只畫單枝花草，而有時則甚至省略葉片、莖部，只描繪花朵。

我到現在都還記得，小學外出寫生時的情景。大家都將眼前的山野或建築物加以組合一併入畫，我卻只畫寺廟屋頂而已。由於那瓦片屋頂是如此宏偉氣派，所以當我將數以百計的瓦片分別仔細描繪下來後，整個畫面就被填滿了。那樣的習性似乎一直到現在都未曾改變過。

當我在素描花草時，總會靜下心來，使五感沉澱澄清。現在只要拿出以前的素描簿一攤開，光看草圖，花草色彩、光澤甚至是氣味都會隨之浮現心頭。在這凡事講求效率的時代，或許有人會認為與其花時間作畫，還不如照相機記錄下來就好了。但是，在按下快門的那一剎那後，記憶很容易逐漸消逝；但是，藉由手部動作描繪下來的話，心底便

會留下鮮明的記憶。這或許是因為「看」只是被動性的行為，而「畫」則是屬於主動性的動作吧。我認為要豐富自己的人生，必須累積自己心中的記憶，而非儲存記錄。

在此要再次重覆的是，如果一心想著要獲得他人的讚美，或畫出一幅好畫，就無法畫出讓自己真正想畫的花草，作品也會逐漸地描繪自己滿意的作品。只要能夠全神貫注更上一層樓。我衷心期盼本書能在這樣的過程中，成為各位的好幫手。

二〇〇三年五月　川岸富士男

97

國家圖書館出版品預行編目資料

工筆植物畫技法 / 鄭曉蘭 譯. - 初版. -
臺北市：積木文化出版：家庭傳媒發行, 民93
　冊；　公分. -(art school；19)
　譯自：植物画プロの裏ワザ
　ISBN 986-7863-63-1（第一冊：平裝）

1.水彩畫 - 技法

948.4　　　　　　　　　　　　93021841

art school 19

工筆植物畫技法

原 著 書 名／植物画プロの裏ワザ
譯　　　者／鄭曉蘭
系 列 主 編／林毓茹
責 任 編 輯／林毓茹

發　行　人／何飛鵬
總　編　輯／蔣豐雯
副 總 編 輯／陳嘉芬
行 銷 企 畫／陳金德
法 律 顧 問／中天國際法律事務所 周奇杉律師
出　　　版／積木文化
　　　　　　城邦文化事業股份有限公司
　　　　　　台北市建國北路二段116巷22號3F
　　　　　　電話：(02)25007008　傳真：(02)25036529
　　　　　　讀者服務信箱：service_cube@hmg.com.tw
發　　　行／英屬蓋曼群島商家庭傳媒股份有限公司城邦分公司
　　　　　　台北市民生東路二段141號2樓
　　　　　　讀者服務專線：0800-020299　24小時傳真服務：(02)25170999
　　　　　　劃撥帳號：19833503
　　　　　　戶名：英屬蓋曼群島商家庭傳媒股份有限公司城邦分公司
　　　　　　網址：www.cite.com.tw
香港發行所／城邦（香港）出版集團有限公司
　　　　　　香港灣仔軒尼詩道235號3樓
　　　　　　電話：852-25086231　傳真：852-25789337
馬新發行所／城邦（馬新）出版集團
　　　　　　Cite (M) Sdn. Bhd. (458372U)
　　　　　　11, Jalan 30D/146, Desa Tasik, Sungai Besi,
　　　　　　57000 Kuala Lumpur, Malaysia.
　　　　　　電話：603-90563833　傳真：603-90562833
封 面 設 計／翁秋燕
內 頁 編 排／李怡芳
印　　　刷／韋懋印刷事業股份有限公司

2005年（民94）3月20日初版　　　　　　　　Printed in Taiwan

SHOKUBUTSU-GA PRO NO URA-WAZA
©川岸富士男 2003
ALL RIGHTS RESERVED.
Original Japanese edition published by KODANSHA LTD.
Complex Chinese character translation rights arranged with KODANSHA LTD.
 through BARDON-CHINESE MEDIA AGENCY.

104 台北市民生東路二段141號2樓

英屬蓋曼群島商家庭傳媒股份有限公司城邦分公司　收

地址

姓名

請沿虛線摺下裝訂，謝謝！

積木文化

以有限資源・創無限可能

編號：VE0019　　書名：工筆植物畫技法

積木文化　讀者回函卡

積木以創建生活美學、為生活注入鮮活能量為主要出版精神。出版內容及形式著重文化和視覺交融的豐富性，出版品包括珍藏鑑賞、藝術學習、工藝製作、居家生活、飲食文化、食譜及家政類等，希望為讀者提供更精緻、寬廣的閱讀視野。

為了提升服務品質及更了解您的需要，請您詳細填寫本卡各欄寄回（免付郵資），我們將不定期寄上城邦集團最新的出版資訊。您的基本資料我們將妥善保管，不轉作其他商業用途。

1. 您從何處購買本書：＿＿＿＿＿縣市＿＿＿＿＿書店

 □書展　□郵購　□網路書店　□其他＿＿＿＿＿

2. 您的性別：□男　□女　您的生日：＿＿＿年＿＿＿月＿＿＿日

 您的電子信箱：＿＿＿＿＿＿＿＿＿＿＿＿＿＿＿＿＿

3. 您的教育程度：1.□碩士及以上　2.□大專　3.□高中　4.□國中及以下

4. 您的職業：1.□學生　2.□軍警　3.□公教　4.□資訊業　5.□金融業　6.□大眾傳播

 7.□服務業　8.□自由業　9.□銷售業　10.□製造業　11.□其他＿＿＿＿＿＿＿

5. 您習慣以何種方式購書？1.□書店　2.□劃撥　3.□書展　4.□網路書店　5.□量販店

 6.□美術社／手工藝材料行　7.□其他＿＿＿＿＿＿＿＿＿＿＿＿＿

6. 您從何處得知本書出版？1.□書店　2.□報紙　3.□雜誌　4.□書訊　5.□廣播　6.□電視

 7.□其他＿＿＿＿＿＿＿＿＿＿

7. 您對本書的評價（請填代號 1非常滿意 2滿意 3尚可 4再改進）

 書名＿＿＿　內容＿＿＿　封面設計＿＿＿　版面編排＿＿＿　實用性＿＿＿　詳細度＿＿＿

8. 您購買藝術學習類書籍的考量因素有哪些：(請依序1～7填寫)

 □作者　□主題　□攝影　□出版社　□價格　□實用　□其他＿＿＿＿＿＿＿＿＿＿

9. 您喜歡閱讀哪些出版社的藝術學習或工藝書籍？

 ＿＿＿＿＿＿＿＿＿＿＿＿＿＿＿＿＿＿＿＿＿＿＿＿＿＿＿＿＿

 原因 ＿＿＿＿＿＿＿＿＿＿＿＿＿＿＿＿＿＿＿＿＿＿＿＿＿＿

10. 您最喜歡本書中的哪幾件作品？

 ＿＿＿＿＿＿＿＿＿＿＿＿＿＿＿＿＿＿＿＿＿＿＿＿＿＿＿＿＿

 原因 ＿＿＿＿＿＿＿＿＿＿＿＿＿＿＿＿＿＿＿＿＿＿＿＿＿＿

11. 您最喜歡的繪畫媒材：＿＿＿＿＿＿＿＿＿＿＿＿＿＿＿＿＿＿＿＿

12. 您希望我們未來出版何種主題的藝術學習或工藝製作類書籍：

 ＿＿＿＿＿＿＿＿＿＿＿＿＿＿＿＿＿＿＿＿＿＿＿＿＿＿＿＿＿

13. 您對我們的建議：

 ＿＿＿＿＿＿＿＿＿＿＿＿＿＿＿＿＿＿＿＿＿＿＿＿＿＿＿＿＿

 ＿＿＿＿＿＿＿＿＿＿＿＿＿＿＿＿＿＿＿＿＿＿＿＿＿＿＿＿＿

 ＿＿＿＿＿＿＿＿＿＿＿＿＿＿＿＿＿＿＿＿＿＿＿＿＿＿＿＿＿